마일드라이너로
쉽고 귀여운
손그림 그리기

오차 지음 | 서영 옮김

이아소

들어가며

여러분, 안녕하세요? 오차라고 합니다.

저의 그림 세상을 찾아주셔서 감사합니다.

이 책의 주인공은 마일드라이너입니다.

부드러운 색감이 특징인 형광펜으로, 선 긋기나 그리기에 모두 활용도 높은 만능 펜입니다. 새로운 컬러가 추가되면서 좀 더 재미있고 다양한 표현을 할 수 있게 되었습니다.

이 책에서는 마일드라이너와 마일드라이너 브러시 35색을 사용하고 있습니다. 하지만 컬러가 모두 준비되지 않아도 갖고 있는 색으로도 충분합니다. 순서대로 따라 하면 누구나 쉽게 일러스트를 그릴 수 있습니다.

수첩이나 노트에 작은 일러스트를 그려보고 싶은 분께 추천합니다. 마일드라이너는 어린이부터 성인까지 연령에 상관없이 그림 그리기의 재미에 눈뜨게 해줄 것입니다.

기본 순서는 '마일드라이너로 도형을 그린다 → 색을 칠한다 → 검정 펜으로 테두리를 두르면 완성!'의 흐름입니다.

마일드라이너의 색감만으로도 충분하지만 마지막에 검정 펜으로 테두리를 둘러주면 한층 선명해지며 일러스트가 돋보입니다.

끝으로 그림을 그릴 때 중요한 점은 '잘 그리려고 하지 않는 것'입니다. 일러스트는 그림 실력은 그리 문제가 되지 않습니다.

어디까지나 자기만의 개성을 발휘해 즐겁게 그리는 것이 가장 중요합니다.

이 책을 통해 일러스트의 즐거움과 재미에 푹 빠져보아요!

마일드라이너로
초간단! 깜찍!

"난 그림 실력이 없어서…."
"어떤 색을 골라야 할지 모르겠어."

이런 분도 이 책만 있으면 고민 끝!
마일드라이너의 특징을 활용하면
누구든 정말 잘 그릴 수 있어요!

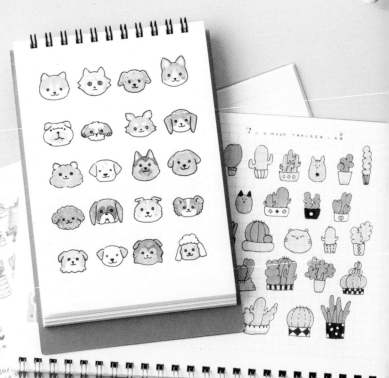

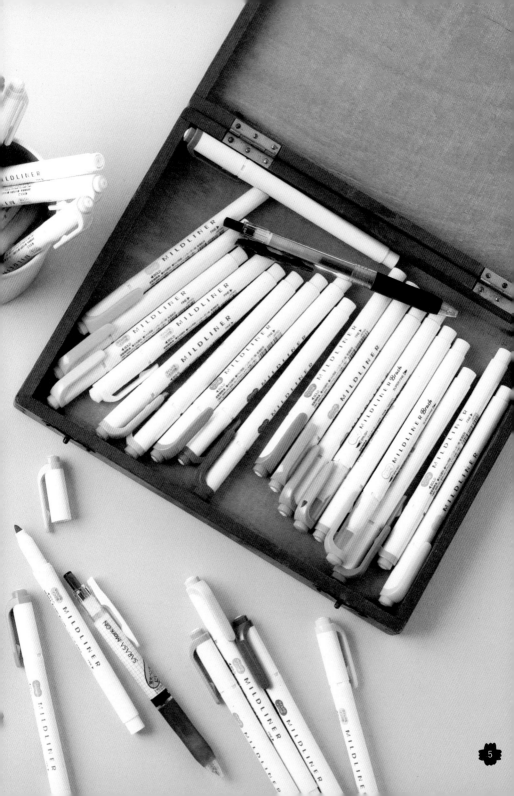

순서대로 따라만 그리면 된답니다!
처음 시작하는 분이라도 귀엽게 쓱쓱 그릴 수 있어요

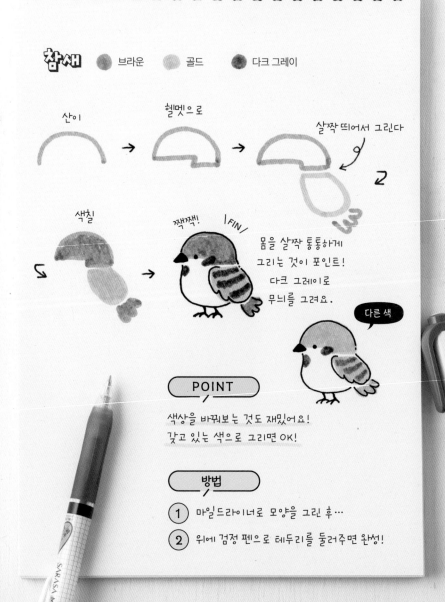

참새 ● 브라운　● 골드　● 다크 그레이

산이 → 헬멧으로 → 살짝 띄어서 그린다

색칠 → 짝짝! |FIN|

몸을 살짝 통통하게
그리는 것이 포인트!
다크 그레이로
무늬를 그려요.

다른 색

POINT

색상을 바꿔보는 것도 재밌어요!
갖고 있는 색으로 그리면 OK!

방법

① 마일드라이너로 모양을 그린 후…

② 위에 검정 펜으로 테두리를 둘러주면 완성!

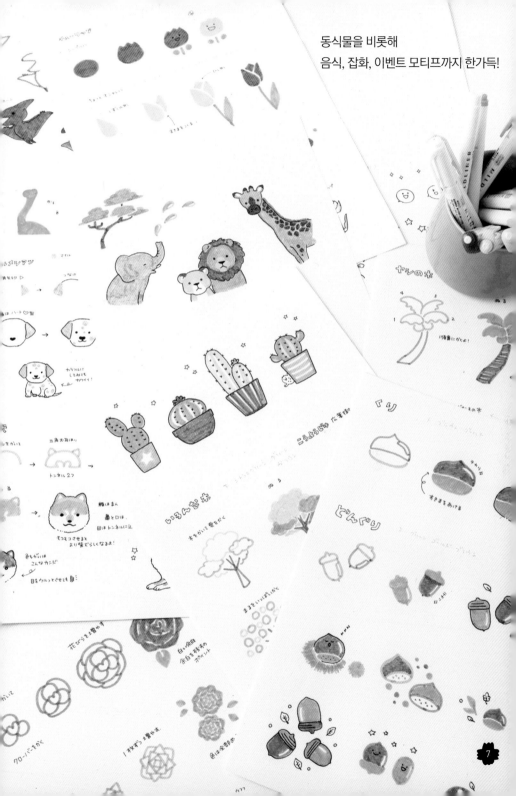

동식물을 비롯해
음식, 잡화, 이벤트 모티프까지 한가득!

7

CONTENTS

PART 1

준비 편

PART 2

기초 편
귀여운 동물을 그려보자

꼼꼼 활용법

PART 1 준비 편

마일드라이너와 사용하는 도구에 대한 설명입니다.
일러스트를 그리기 전 워밍업을 해봐요.

PART 2 PART 3 기초 편 PART 4 응용 편

기초 편에서는 여러 가지 모티프를 실제로 그려봅니다.
PART 4 응용 편에서는 수첩에 그리기 딱 좋은 일러스트와
계절 이벤트에 어울리는 모티프를 소개합니다.

❷ 사용한 컬러
예시에서 사용한 마일드라이너의 색상입니다.
참고해주세요.

❸ 순서 소개
왼쪽 위부터 순서대로
화살표를 따라 그려봐요!

❶ 모티프

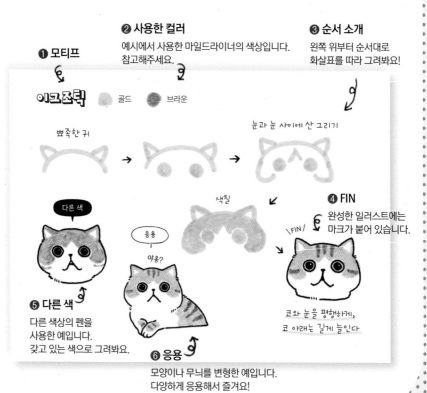

에그조틱 ● 골드 ● 브라운

뾰족한 귀

눈과 눈 사이에 산 그리기

색칠

❹ FIN
완성한 일러스트에는
마크가 붙어 있습니다.

다른 색

응용

야옹?

\FIN/

❺ 다른 색
다른 색상의 펜을
사용한 예입니다.
갖고 있는 색으로 그려봐요.

❻ 응용
모양이나 무늬를 변형한 예입니다.
다양하게 응용해서 즐겨요!

코와 눈을 평행하게,
코 아래는 길게 늘인다

PART

1

준비 편

우선은 도구를 준비합니다.
마일드라이너의 기본에 대해서도 체크!
일러스트를 그리기 전에 워밍업도 해야죠.

마일드라이너란?

부드러운 색감으로 큰 인기인 형광펜!

제브라의 인기 형광펜 '마일드라이너'로 일러스트 그리는 방법을 소개합니다. 우선 이 펜의 특징을 알아보아요!

마일드라이너의 가장 큰 포인트는 '마일드하고 부드러운 색감'. 2009년 첫선을 보인 후 눈에 부담을 주지 않는 형광펜, 사용하기 편한 색감으로 많은 이의 사랑을 받아왔습니다. 노트 필기용은 물론, 수첩 꾸미기와 일러스트, 레터링 등 폭넓은 용도로 사용하고 있습니다.

또한 펜 하나로 굵고 가는 선 그리기에 활용할 수 있다는 점도 큰 장점입니다. 이 책에서는 주로 가는 선을 사용해 일러스트를 그립니다.

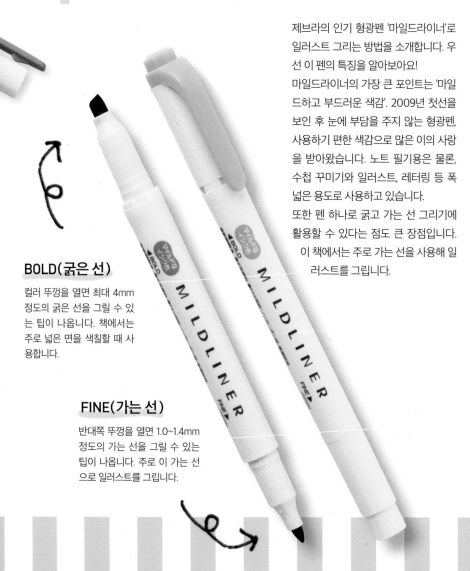

BOLD(굵은 선)

컬러 뚜껑을 열면 최대 4mm 정도의 굵은 선을 그릴 수 있는 팁이 나옵니다. 책에서는 주로 넓은 면을 색칠할 때 사용합니다.

FINE(가는 선)

반대쪽 뚜껑을 열면 1.0~1.4mm 정도의 가는 선을 그릴 수 있는 팁이 나옵니다. 주로 이 가는 선으로 일러스트를 그립니다.

POINT 1

사용 후에는
반드시 뚜껑을 닫는다

오래 사용할 수 있도록
뚜껑을 꼭 닫을 것.

POINT 2

겹치게 그릴 때는
반드시 마른 후에

여러 색을 겹쳐서 그릴 때는
반드시 밑색이 마른 뒤에.
펜 끝이 지저분해졌을 때는
깨끗한 종이에 사용해서
잡색을 뺀다.

13

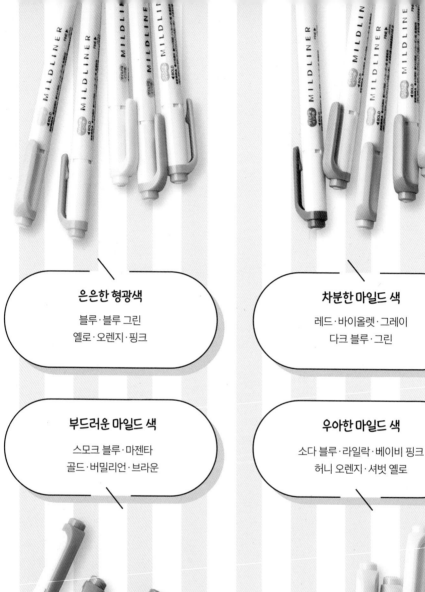

은은한 형광색
블루·블루 그린
옐로·오렌지·핑크

차분한 마일드 색
레드·바이올렛·그레이
다크 블루·그린

부드러운 마일드 색
스모크 블루·마젠타
골드·버밀리언·브라운

우아한 마일드 색 **NEW**
소다 블루·라일락·베이비 핑크
허니 오렌지·셔벗 옐로

경쾌한 마일드 색

라벤더 · 서머 그린 · 시트러스 그린
마리골드 · 푸크시아

친근한 마일드 색

다크 그레이 · 시안 · 코럴 핑크
애프리콧 · 레몬 옐로

내추럴 마일드 색

NEW

쿨 그레이 · 올리브 · 베이지
크림 · 더스티 핑크

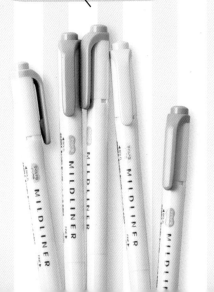

총 **35** 색

2022년 3월
새로운 색 10종 추가.
총 35색
라인업으로.

마일드라이너
35색 컬러 차트

은은한 형광색

 옐로 블루

 오렌지 블루 그린

 핑크

차분한 마일드 색

 그린 바이올렛

 그레이 레드

다크 블루

부드러운 마일드 색

 골드 브라운

 스모크 블루 마젠타

 버밀리언

우아한 마일드 색

 서벗 옐로 베이비 핑크

소다 블루 라일락

 허니 오렌지

색이름과 실제 색 일람표입니다.
자신이 갖고 있는 색과 마음에 드는 색을 체크해두어요.

경쾌한 마일드 색

서머 그린 마리골드

 시트러스 그린 라벤더

 푸크시아

친근한 마일드 색

 애프리콧 다크 그레이

 코럴 핑크 레몬 옐로

 시안

내추럴 마일드 색

 올리브 더스티 핑크

 쿨 그레이 베이지

크림

이 책에서는 사용 컬러를
아이콘으로 게재하고 있습니다.

 골드 브라운

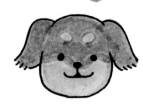

마일드라이너 브러시란?

붓펜 타입의 형광펜

따뜻한 컬러감은 그대로, 붓펜 타입으로 2019년에 등장한 마일드라이너 브러시.
핸드 레터링 등의 붓글씨나 터치를 살린 일러스트에서 활약합니다.
이 책에서는 마커 타입의 마일드라이너를 사용해 그리지만, 브러시로 그릴 수도 있어요.

BRUSH(브러시)

붓펜 타입의 펜촉, 필압의
강약에 따라 선의 굵기를 달
리할 수 있다.

SUPER FINE(극세)

마일드라이너 FINE보다 더 가
는 0.5~0.7mm의 선을 그릴 수
있다.

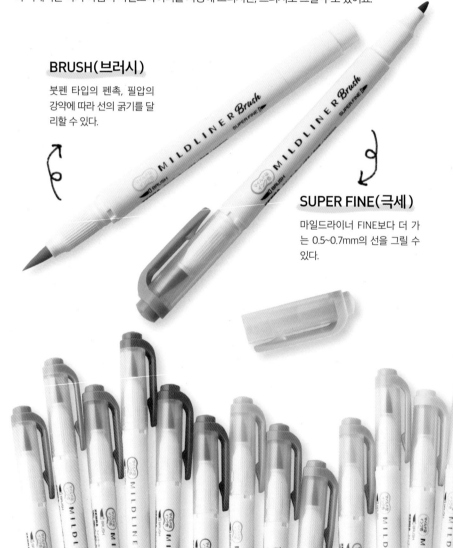

마일드라이너 브러시 25색 컬러차트

경쾌한 마일드 색

푸크시아 서머 그린

마리골드 라벤더

시트러스 그린

은은한 형광색

핑크 블루 그린

옐로 블루

오렌지

친근한 마일드 색

레몬 옐로 시안

애프리콧 다크 그레이

코럴 핑크

차분한 마일드 색

 그린 바이올렛

다크 블루 레드

그레이

부드러운 마일드 색

스모크 블루 버밀리언

마젠타 브라운

골드

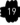

검정 볼펜 준비

사라사 나노(제브라)

사라사 마크 온(제브라)

블렌(제브라)

사라사 드라이
(제브라)

사라사 클립
(제브라)

번지지 않는 '사라사 마크 온' 추천

책 속 일러스트는 마일드라이너로 그림을 그린 후 검정 볼펜으로 윤곽선과 부분을 덧그리기해 완성합니다. 검정 볼펜은 갖고 있는 펜을 사용해도 되지만, 마일드라이너와 잘 어울리는 펜을 선택하면 깔끔하게 마무리할 수 있어요.

이 책에서는 '사라사 마크 온(0.5mm)' 검정 펜을 사용했습니다. 잘 번지지 않고, 글씨를 쓰고 그 위에 바로 형광펜을 그어도 지저분해지지 않고 깔끔합니다(※ 필기 후 여러 번 형광펜을 사용하거나 종이 재질에 따라 번질 수 있습니다). 또 수첩 일러스트에 작은 글씨를 추가하고 싶을 때는 가는 볼펜이 있으면 편리합니다. '사라사 나노'는 볼 지름 0.3mm 극세 펜이면서 필기감이 매우 부드러운 제품입니다. 마일드라이너와 잘 어울리고 취향에도 맞는 볼펜을 찾아봐요.

모형자와 수정펜

마일드라이너와 검정 볼펜만으로도 일러스트를 그릴 수 있지만, 여기
에 더해 있으면 더 편리해지는 것이 '모형자'와 '수정펜'입니다. 모형자
는 도형과 기호 모양으로 구멍이 뚫린 자입니다.

필기구로 테두리를 따라 그리면 ○와 □ 같은 모양을 간단하게 그릴
수 있습니다. 이 책에서도 모형자를 사용해 그린 일러스트가 등장
합니다. 그냥 손으로도 그릴 수 있지만, 있으면 간단하고 깔끔하
게 완성됩니다.

또 하나는 '수정펜'. 잘못 그린 부분을 지우는 용도의 제품이
지만, 이 책에서는 일러스트 위에 모양을 덧그릴 때 사용합
니다. 펜텔에서 나오는 '수정 볼펜 극세'를 사용했습니다.
볼펜 감각으로 얇은 선을 그릴 수 있습니다.

수정 볼펜 극세

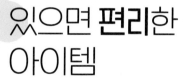

있으면 **편리**한
아이템

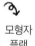

모형자
플랜

모형자
베이식

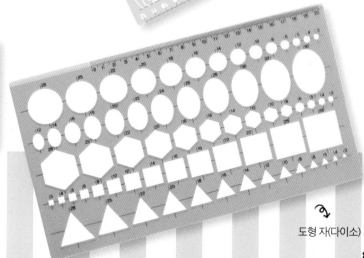

도형 자(다이소)

21

" 추천하는 종이

복사 용지나 스케치북도 OK

일러스트를 그리는 데 특별한 종이는 필요하지 않습니다. 복사 용지는 반들거리고 발색이
예뻐요. 도화지나 스케치북은 촉감이 좋고 보관이 편리합니다. 사용감과 번지는 느낌에
따라 골라보세요. 실용성 면에서는 라벨 용지를 추천! 완성된 그림을 다양한 곳에 붙여서
즐길 수 있습니다. 수첩에 그렸다가 실패하면 어쩌나 걱정될 때는 라벨에 그려서 마음에 드
는 그림을 붙입니다. 손그림을 그릴 수 있는 제품을 다양하게 골라봐요.

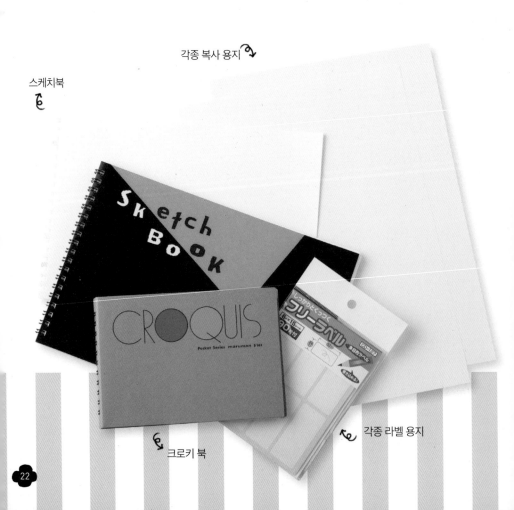

각종 복사 용지

스케치북

크로키 북

각종 라벨 용지

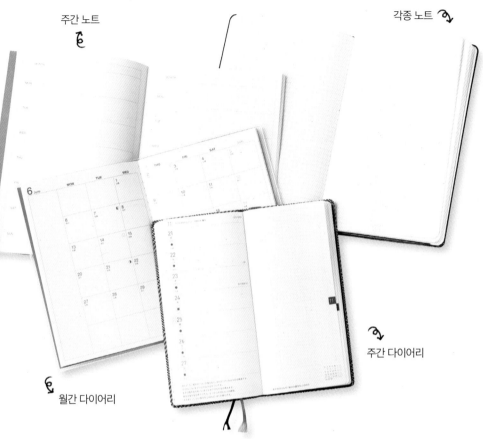

주간 노트

각종 노트

주간 다이어리

월간 다이어리

수첩이나 노트에 그리기

마일드라이너를 사용해 수첩이나 노트에 귀엽게 그림을 그려요! 양면이 한눈에 들어오는 월간 다이어리 수첩이라면 하루 한 칸씩 일러스트를 그려서 귀여운 그림일기를 완성할 수 있습니다. 날짜가 인쇄되지 않은 타입의 수첩은 그리지 못하는 날이 있어도 괜찮겠죠. 흰 노트를 수첩처럼 사용할 수 있는 일간 다이어리도 일러스트로 개성 만점으로 꾸미기 좋아요.

뒷면 비침

수첩이나 노트에 사용된 종이의
재질과 필기구의 조합에 따라서는
그림이 뒷면에 비치는 경우가 있어요.
뒷면까지 깔끔하게 사용하고
싶을 때는 미리 종이와 펜의 조합을
염두에 두고 테스트를 해보아
비침 현상이 있는지
확인하도록 합니다.

워밍업!

BOLD(굵은 팁)로 그려보자!

자, 필요한 도구를 갖췄다면 그리기 전 준비운동을 해봐요.
우선 마일드라이너의 BOLD로 자유롭게 그려봅니다.
직선과 점선, 다양한 도형도 따라 그려봐요.

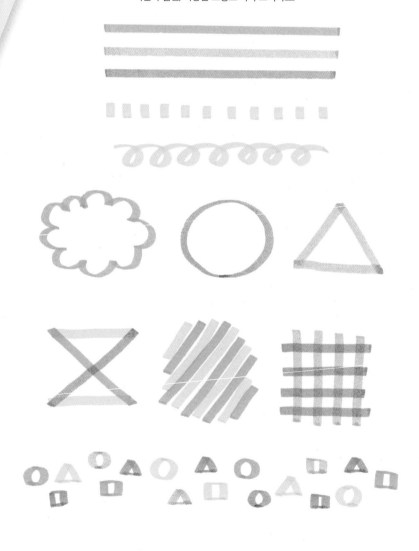

FINE(가는 팁)으로 그려보자!

다음으로는 마일드라이너의 FINE입니다.
책에서 별도 설명이 없는 경우는 이 가는 팁을 사용했어요.
익숙해질 때까지 낙서를 즐겨요! 가볍게 힘을 빼는 것이
즐겁게 그림을 그리는 요령입니다.

BRUSH(브러시)로 그려보자!

붓펜 타입의 브러시는 필기감이 매우 특별해요.
힘을 주는 정도에 따라 굵기가 달라지므로 다양하게 시도해봐요.
책에서는 주로 형광펜 타입의 마일드라이너를 사용하지만
브러시로 그리는 것도 재밌습니다.

Brush

그리는 법 기본 체크!

CHECK

01 마일드라이너로 그리고 검정 펜으로 테두리

일러스트 그리는 기본 방법을 소개합니다. 우선 마일드라이너로 모양을 그릴 때는 기본적으로 가는 쪽(FINE)을 사용합니다(굵은 쪽을 사용할 때는 따로 설명이 붙습니다). 면에 색칠할 때는 굵은 쪽(BOLD)으로 바꿔도 OK.

마일드라이너로 모양을 그리고 그 위에 검정 펜으로 테두리를 넣거나 세부 그림을 추가합니다. 모양 그리기가 서툴러도 윤곽선을 따라 덧그리는 것이라 매우 간단해요! 이 순서를 반대로 하면 검정 펜의 종류에 따라서는 번질 수 있으니 반드시 마일드라이너로 먼저 그립니다. 펜 끝이 오염되는 것도 방지할 수 있답니다.

마일드라이너로 그린 모양 위에 검정 펜으로 얼굴을 그려 넣는다.

마일드라이너로 그린 모양에 검정 펜으로 윤곽선을 넣는다. 일부러 살짝 어긋나게 그려도 세련된 분위기가 난다.

마일드라이너로 그린 모양과는 별도로 검정 펜으로 다른 무늬를 그려 넣어도 재미있다.

익숙해지면 형광펜 터치를 살린 응용도 멋지다.

모형자·수정펜 사용법

P.21에서 소개한 모형자와 수정펜의 사용법을 살펴볼까요. 여기서는 다이소의 모형자와 펜텔의 수정 볼펜 극세를 사용했습니다. 모형자는 동그라미를 그리거나, 위 눈금 쪽으로 사각형을 그릴 때 사용합니다.

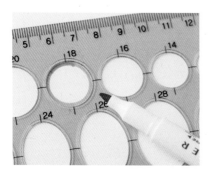

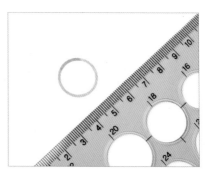

모형자의 구멍에 맞춰 따라 그린다.

구멍 안쪽에만 일러스트를 그려서 아이콘 스타일로 완성.

수정펜을 이용하면 마일드라이너로 그린 위에 흰색 선으로 그림을 그릴 수 있다.

색 조합을 즐겨보자

그대로 따라 하면 똑같은 일러스트를 그릴 수 있도록 색이름을 소개하고 있습니다. 물론 내 맘대로 응용해보는 것도 OK! 좋아하는 색으로 그림을 그려봐요.
색을 고를 자신이 없다면 마일드라이너의 컬러 세트를 활용해보길 추천합니다. 같은 세트의 컬러 5가지 중에서 색을 고르면 자연스럽게 잘 어우러집니다. 컬러 세트의 종류는 P.14에서 소개했습니다. 혹시 마일드라이너를 추가 구입할 예정이라면 지금 갖고 있는 컬러와 같은 컬러 세트에서 색을 고르면 사용하기 한결 편리하답니다.

자유롭게 색을 고를 때는 3색 정도만 선별해 사용하면 무난하다.

색을 덧칠하는 곳과 겹치지 않는 곳을 의식하면 한층 다양하게 표현할 수 있다.

깔끔하게 마무리하고 싶을 때는 블루와 소다 블루 같은 식으로 같은 계열 색상을 이용한다. 화려하게 꾸미고 싶을 때는 컬러풀하게.

2

귀여운 동물을
그려보자

그럼 우선 귀여운 동물에 도전!
고양이와 강아지는 물론
야생동물, 새, 바다 생물과 파충류,
공룡을 귀엽게 그려봐요.

NO. 01

귀여운 동물을 그려보자

다양한 무늬의 고양이

그럼 실제로 모티프를 그려봅니다!
우선 심플하고 귀여운 고양이. 무늬도 다양하게 만들어요.

고양이 ● 그레이

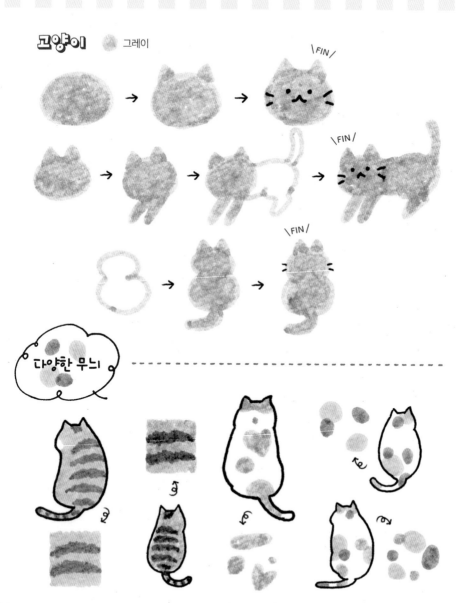

다양한 무늬

턱시도 고양이 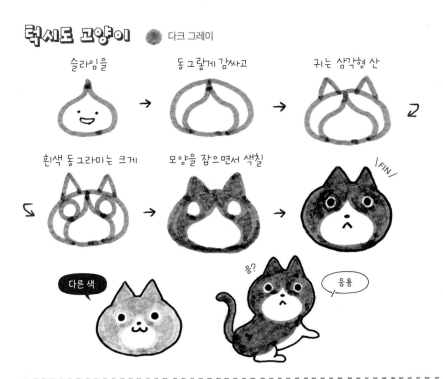 다크 그레이

슬라임을 → 둥그랗게 감싸고 → 귀는 삼각형 산

흰색 동그라미는 크게 → 모양을 잡으면서 색칠 → \FIN/

다른 색 응? 응용

고양이 모티프

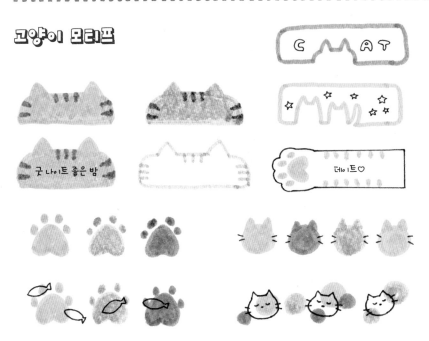

굿 나이트 좋은 밤

데이트♡

귀여운 동물을 그려보자
다양한 종류의 고양이

고양이도 품종에 따라 특징이 다양해요.
순서대로 따라 그리다 보면 나도 똑같이 그릴 수 있어요.

 그레이 다크 그레이 블루 그린

귀는 삼각형 ▽ → 삼각형 아래에 눈 →

색칠 → 머리는 평평하게

\FIN/

눈에 빛을 살짝 남기고
검게 칠한다!

눈 부분은 덧칠하고 →

목을 살짝
그려 넣어도 👍

다른 색

34

이그조틱 골드 브라운

뾰족한 귀

눈과 눈 사이에 산 그리기

색칠

다른 색

응용

야옹?

\FIN/

코와 눈을 평행하게,
코 아래는 길게 늘인다

먼치킨 브라운 다크 그레이 그레이

눈 사이는 가깝게

색칠

입은 작게 \FIN/

응용

털이 풍성한 버전

다리는 짧게

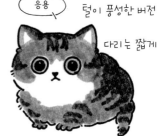

무늬는 마지막에

귀여운 동물을 그려보자
다양한 강아지 ❶

고양이 다음은 멍멍이. 여러 견종의 특징과 귀여움을
간단한 순서로 따라 그릴 수 있도록 줄여보았습니다.

퍼그 🔘 그레이

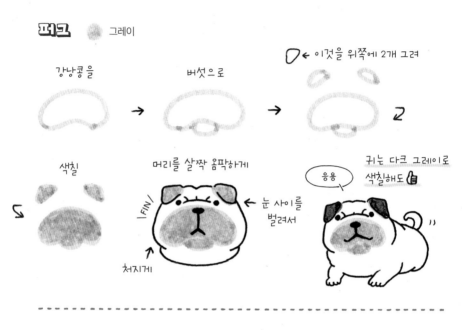

강낭콩을 → 버섯으로 → ↰ 이것을 위쪽에 2개 그려

색칠

머리를 살짝 움팍하게

|FIN| 눈 사이를 벌려서

처지게

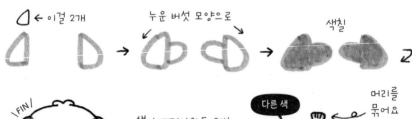

응용

귀는 다크 그레이로
색칠해도 👍

시츄 🔵 브라운

← 이걸 2개 누운 버섯 모양으로 색칠

|FIN|

색이 삐져나와도 OK!
기본선을 그린 다음
색 모양을 정리

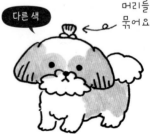

다른 색

머리를
묶어요

골드

 터널

 이파리 모양귀

 터널에 라이트를 2개

색칠

 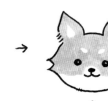 \FIN/

다른 색

코와 입은 작게
눈은 크게 촉촉한 느낌으로

! **응용**

닥스훈트 골드 브라운

유령

색칠

색칠

귀 끝에
듬성듬성 털을 표현

 \FIN/

다른 색

귀여운 동물을 그려보자
다양한 강아지 ❷

어떤 강아지를 좋아하나요?
마음에 드는 멍멍이를 마일드라이너로 귀엽게 그려봐요.

코기 ⬤ 골드

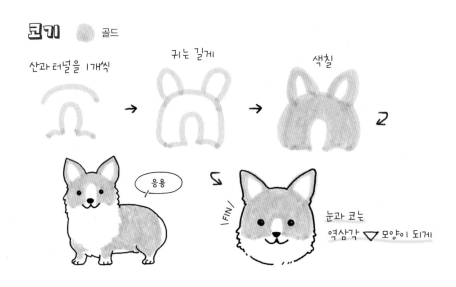

산과 터널을 1개씩 → 귀는 길게 → 색칠

응용

\FIN/

눈과 코는
역삼각 ▽ 모양이 되게

슈나우저 ⬤ 그레이

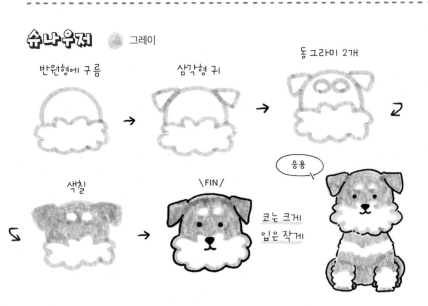

반원형에 구름 → 삼각형 귀 → 동그라미 2개

색칠 → \FIN/

코는 크게
입은 작게

응용

비글 브라운 ● 다크 그레이

연결한다

귀는 길게

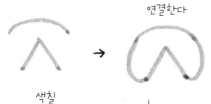

색칠

\FIN/

얼굴을 그린 다음
모양정리

다른 색

응용

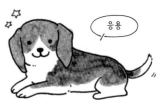

2
귀여운 동물을 그려보자

포메라니안 ● 골드

복슬 복슬 복슬

삼각 귀

동그라미 1개

색칠

눈과 코는 가까이
그려요

응용

 \FIN/

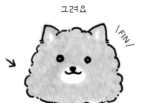

복슬복슬한 느낌을 표현하면
포메라니안 느낌이 살아요

귀여운 동물을 그려보자
다양한 강아지 ❸

대형견도 귀엽게 그려봅시다.
컬러와 모양을 집에서 키우는 강아지에 맞춰 응용해보는 것도 GOOD!

골든레트리버　● 레몬 옐로

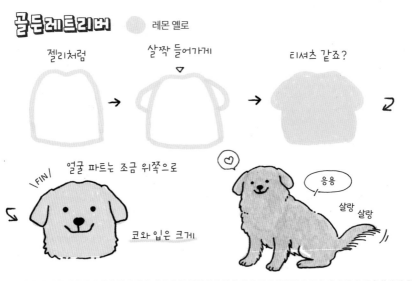

젤리처럼 → 살짝 들어가게 → 티셔츠 같죠?

\FIN/ 얼굴 파트는 조금 위쪽으로

코와 입은 크게

♡ 응용

살랑 살랑

셰퍼드　● 골드　● 다크 그레이

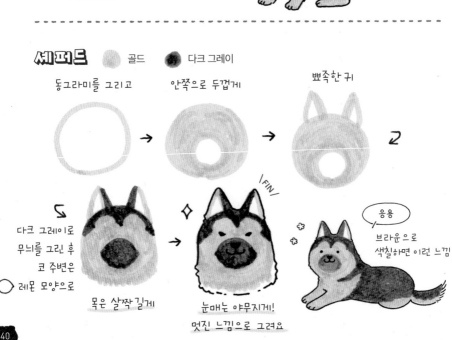

동그라미를 그리고 → 안쪽으로 두껍게 → 뾰족한 귀

다크 그레이로
무늬를 그린 후
코 주변은
⬡ 레몬 모양으로

목은 살짝 길게

\FIN/ → 눈매는 야무지게!
멋진 느낌으로 그려요

응용

브라운으로
색칠하면 이런 느낌

달마티안 　그레이

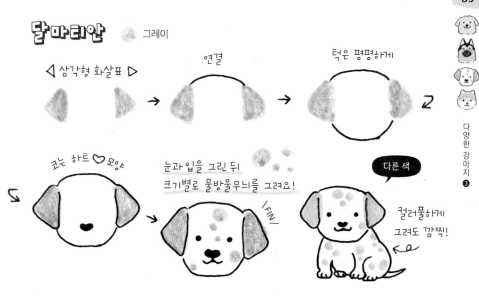

◁ 삼각형 화살표 ▷ → 연결 → 턱은 평평하게

코는 하트 ♡ 모양 → 눈과 입을 그린 뒤 크기별로 물방울무늬를 그려요! → 다른 색

\FIN/

컬러풀하게 그려도 깜찍!

다양한 강아지 ❸

- -

시바견 　골드

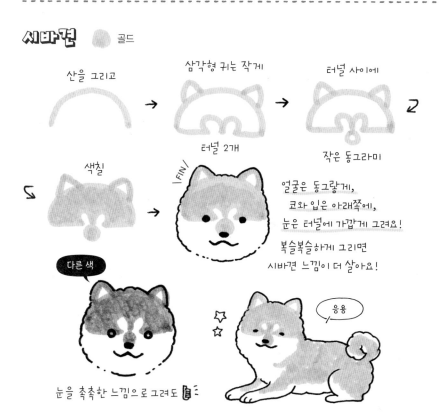

산을 그리고 → 삼각형 귀는 작게 → 터널 사이에

터널 2개

작은 동그라미

색칠 → \FIN/

얼굴은 동그랗게,
코와 입은 아래쪽에,
눈은 터널에 가깝게 그려요!

복슬복슬하게 그리면
시바견 느낌이 더 살아요!

다른 색

응용

눈을 촉촉한 느낌으로 그려도

2. 귀여운 동물을 그려보자

귀여운 동물을 그려보자
숲속의 동물

숲속에 사는 동물을 그려보아요.
귀여운 곰은 여러 곳에서 활약할 수 있으니 꼭 마스터해봐요!

토끼 ⬤ 그레이

얼굴은 코부터 그리면
균형을 잡기 쉬워요.
색이 삐져나와도 OK!

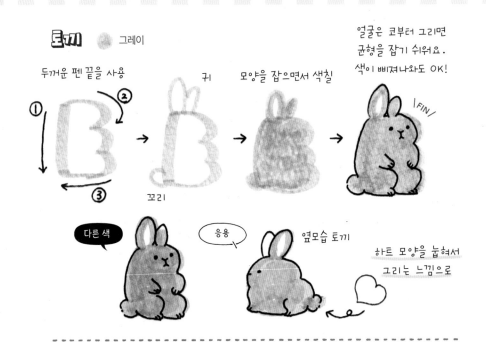

두꺼운 펜 끝을 사용

①
②
③

귀

꼬리

모양을 잡으면서 색칠

\FIN/

다른 색

응용

옆모습 토끼

하트 모양을 눕혀서
그리는 느낌으로

슈가글라이더 ⬤ 브라운

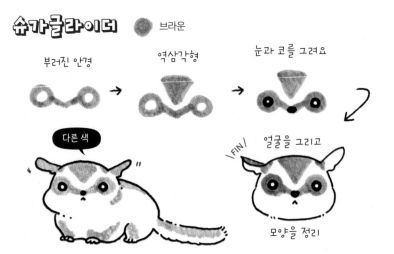

부러진 안경

역삼각형

눈과 코를 그려요

다른 색

\FIN/ 얼굴을 그리고

모양을 정리

42

곰 🟤 브라운

동그라미 → 귀를 2개 → 색칠

얼굴은 완성 → 색칠

나무 그리는 법은
P.66에!

\FIN/

표정을 다르게 그려도 재밌어!

다른 색

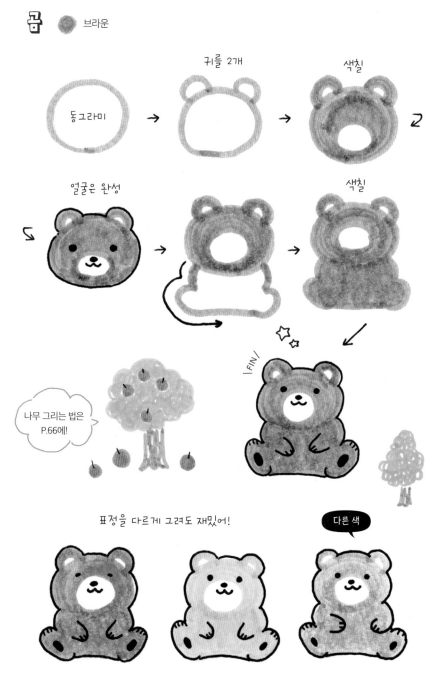

NO. 07

귀여운 동물을 그려보자

야생동물 ❶

사바나에 사는 동물입니다.
코끼리와 기린은 아이들의 이름표에 그려주면 귀여운 모티프가 됩니다.

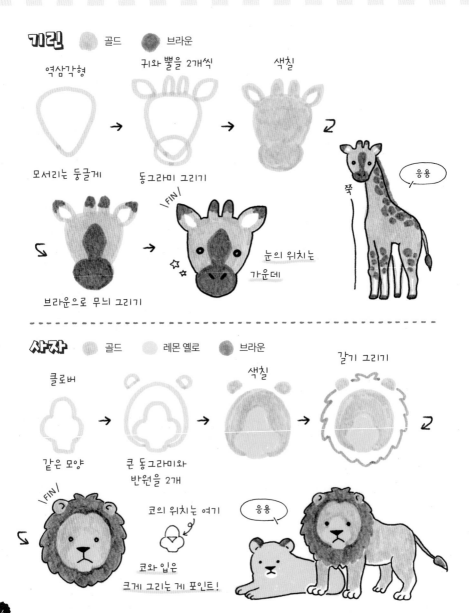

기린
🟡 골드 🟤 브라운

역삼각형
→ 귀와 뿔을 2개씩
→ 색칠

모서리는 둥글게
동그라미 그리기

\FIN/
브라운으로 무늬 그리기

눈의 위치는 가운데

응용

쭉

사자
🟡 골드 🟡 레몬 옐로 🟤 브라운

클로버
→ 큰 동그라미와 반원을 2개
→ 색칠
→ 갈기 그리기

같은 모양

\FIN/

코의 위치는 여기
코와 입은 크게 그리는 게 포인트!

응용

44

코끼리 그레이

커다란 리본

코를 붙여요

모양을 잡으면서 색칠

 → →

\FIN/

상아도 잊지 말 것!

응용

몸을 그리면 이런 느낌

사바나를 떠올리며
다양한 동물을
깜찍하게 그려봐요.

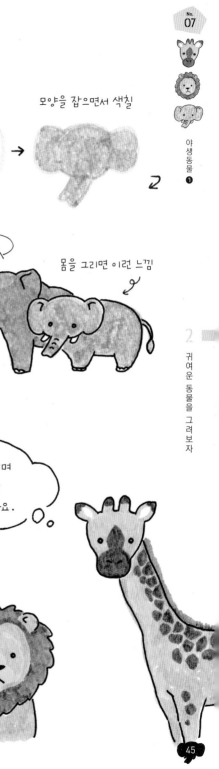

귀여운 동물을 그려보자
야생동물 ❷

그리기 어려울 것 같은 동물도 따라 하다 보면 쉬워요!
색을 겹쳐서 그리는 동물무늬는 많은 곳에서 사용하기 좋아요.

미어캣 골드

두꺼운 펜 끝을 사용
하트 모양

 →

꼬리와 다리는
얇은 펜 끝으로

머리는 둥글게 그리고
하트 모양을 동그랗게 정리

\FIN/

응용

← 색을 덧칠해서 무늬 만들기

호랑꼬리여우원숭이 쿨 그레이

모양을 잡으면서
→ 색칠

\FIN/

→

얇은 펜으로 팔다리 추가

하마 그레이

동그라미를 그리고 → 모양을 잡으면서 색칠!

\FIN/

눈은 크게, 사이는 멀리

응용

← 사각형 이빨도 그려요

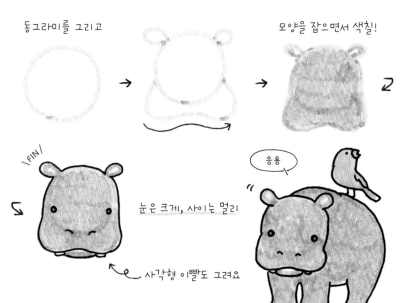

Animal pattern

다양한 애니멀 패턴을 그려보아요.
모형자를 사용해 사각 모양으로 만들었어요.

얼룩말 무늬

표범 무늬

호랑이 무늬

표범 무늬 2

얼룩소 무늬

기린 무늬

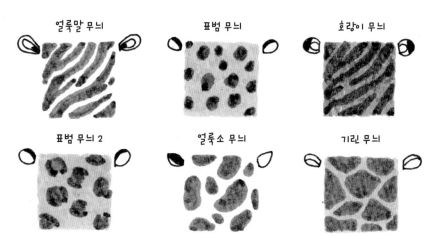

귀여운 동물을 그려보자
복슬복슬 작은 동물

복슬복슬 작고 사랑스러운 동물을 그려봅시다.
살짝 멍한 표정으로 그려주는 것이 귀여움의 포인트.

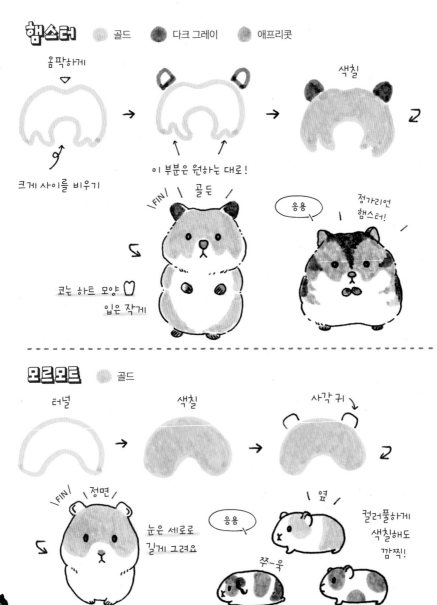

햄스터

골드　　다크 그레이　　애프리콧

움팍하게

크게 사이를 비우기

이 부분은 원하는 대로!

색칠

FIN　골든

응용　　정가리언 햄스터!

코는 하트 모양 ♡
입은 작게

모르모트

골드

터널 → 색칠 → 사각 귀

FIN　정면

눈은 세로로
길게 그려요

응용　옆

쭈ㅡ욱

컬러풀하게
색칠해도
깜찍!

48

페럿 그레이

동그라미　　　　　귀는 아래로 길게　　　　　무늬를 그려요

 → →

\FIN/

눈은 동그랗게
코는 크게
입은 작게

응용

햄스터는
옆에서 본 모습도 귀여워요!
익숙해지면 포즈나 표정을
바꿔서 그려봐요.

응용

49

29 Thu	30 Fri	31 Sat	1 Sun
일하는 날	일하는 날	휴일	쇼핑 DAY

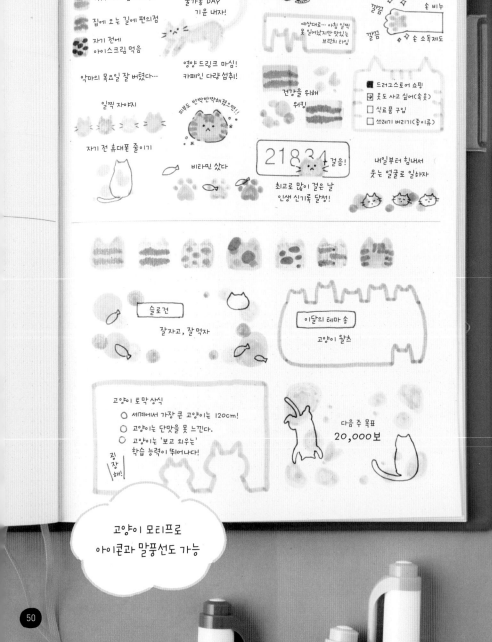

아자 아자 힘내서 일!

집에 오는 길에 편의점

자기 전에
아이스크림 먹음

악마의 목요일 잘 버텼다...

일찍 자야지

자기 전 휴대폰 줄이기

오늘 처리할 일 한가득
풀가동 DAY
기운 내자!

영양 드링크 마심!
카페인 다량 섭취!

피부도 반짝반짝해졌으면!!

비타민 샀다

zzz zzz zz

대상대로... 아침 일찍
못 일어났지만 맛있는
브런치 타임!

건강을 위해
워킹

21834 걸음!
최고로 많이 걸은 날
인생 신기록 달성!

깔끔 손 비누
깔끔 손 소독제도

■ 드러그스토어 쇼핑
☑ 옷도 사고 싶어(속옷)
☐ 식료품 구입
☐ 쓰레기 버리기(종이류)

내일부터 힘내서
웃는 얼굴로 일하자

슬로건
잘 자고, 잘 먹자

이달의 테마 송
고양이 왈츠

고양이 토막 상식
◯ 세계에서 가장 큰 고양이는 120cm!
◯ 고양이는 단맛을 못 느낀다.
◯ 고양이는 '보고 외우는'
 학습 능력이 뛰어나다!

굉장해!

다음 주 목표
20,000보

고양이 모티프로
아이콘과 말풍선도 가능

다양한 새 그림으로
재밌는 수첩 꾸미기

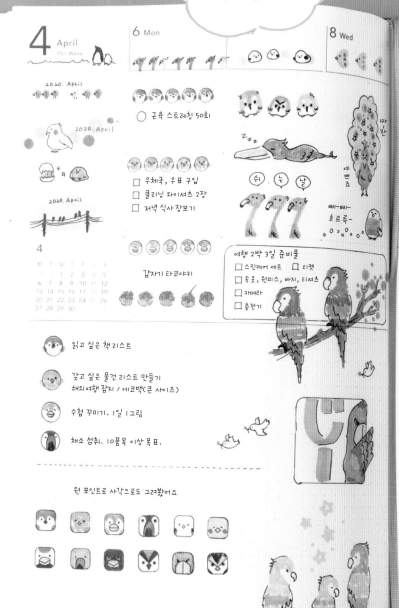

4 April
15th Week

2020. April

2020. April

2020. April

4

M	T	W	T	F	S	S
		1	2	3	4	5
6	7	8	9	10	11	12
13	14	15	16	17	18	19
20	21	22	23	24	25	26
27	28	29	30			

6 Mon

8 Wed

Thu

○ 근육 스트레칭 50회

□ 우체국, 우표 구입
□ 클리닝 와이셔츠 2장
□ 저녁 식사 장보기

갑자기 타코야키

짜잔

예쁜조

삐비~삐비~
호르륵~

쉬 · 는 · 날

여행 2박 3일 준비물
□ 스킨케어 세트 □ 티켓
□ 속옷, 원피스, 바지, 티셔츠
□ 카메라
□ 충전기

읽고 싶은 책 리스트

갖고 싶은 물건 리스트 만들기
해외여행 잡지 / 에코백(큰 사이즈)

수첩 꾸미기. 1일 1그림

채소 섭취. 10품목 이상 목표.

원 포인트로 사각으로도 그려봤어요

51

귀여운 동물을 그려보자
다양한 새 ❶

귀여운 새를 그려봐요. 인기가 많은 앵무새와 오목눈이는
메모와 수첩에 멋진 원 포인트 장식이 되어줍니다.

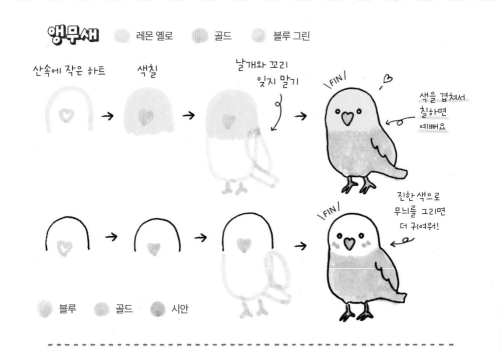

앵무새 ● 레몬 옐로 ● 골드 ● 블루 그린

산속에 작은 하트 색칠 날개와 꼬리
잊지 말기

\FIN/

색을 겹쳐서
칠하면
예뻐요

\FIN/

진한 색으로
무늬를 그리면
더 귀여워!

● 블루 ● 골드 ● 시안

오목눈이 ● 그레이 ● 블루

이런 모양을 그리고

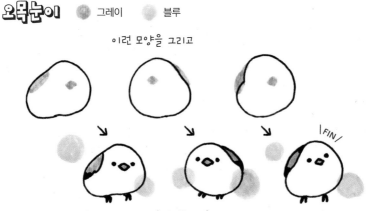

\FIN/

눈은 부리 옆에 그려요

 브라운 골드 다크 그레이

산이

헬멧으로

약간 떨어져서
그리기

색칠

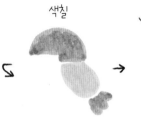

→

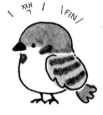

짹 FIN

몸을 통통하게
그리는 것이
포인트!
다크 그레이로
무늬를 그려요

다른 색

- -

원 포인트 새 일러스트를 수첩용 미니 아이콘으로 응용.
모형자를 사용해 원과 모서리를 둥글린 정사각형 모양으로.

NO. **11**

귀여운 동물을 그려보자

다양한 새 ❷

작은 새 다음은 큰 새를 그려봅니다. 개성이 강한 넓적부리황새는
숫자가 있는 모형자를 사용하면 간단히 그릴 수 있어요.

넓적부리황새 시안 골드

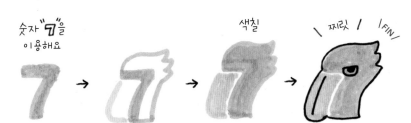

숫자 **"7"**을
이용해요

색칠

찌릿! \FIN/

숫자를 이용한 일러스트

7로 그리는 넓적부리황새 외에도
1을 사용해 기린을, 2를 사용하면 오리와 백조,
플라밍고 등을 그릴 수 있어요.
숫자를 쓸 수 있는 모형자가 편리하지만
없으면 손으로 그려도 좋아요.

다른 색

숫자 **"1"**을
사용해요!

크게 만들기

무늬를 넣어서

\FIN/

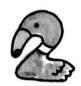
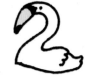

54

까마귀 　그레이

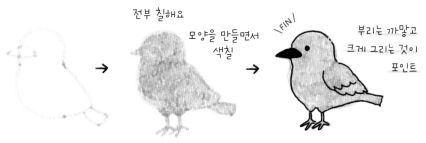

전부 칠해요

모양을 만들면서
색칠

\FIN/

부리는 까맣고
크게 그리는 것이
포인트

다크 그레이로
까맣게 칠해도 OK!

까맣지만
귀여움

응용

토코투칸 　 다크 그레이 　 애프리콧 　 그레이

컵에 뚜껑과 손잡이를
달아요

색칠

컵?

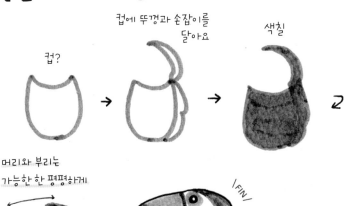

머리와 부리는
가능한 한 평평하게

\FIN/

나무 위에서
쉬게 해봐요

NO. 12

귀여운 동물을 그려보자

바다 생물

바닷속 생물이 한데 모였네요. 원과 사각형 같은
심플한 도형을 여러 개 그린 후 검정 펜으로 귀엽게 완성해봐요.

해파리 블루

삼각형 같은 원을 그리고 색칠 둥실 |FIN|
 둥실

게 🔴 레드

사각형을 그리고 |FIN| 응용

두꺼운 펜 끝을 사용하면 아기 게

영차

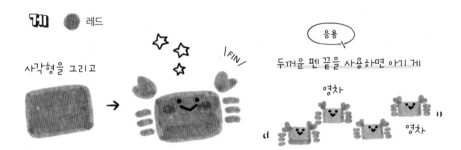

영차

바다거북 🟢 그린 🟢 시트러스 그린

두꺼운 펜 끝으로
이런 모양을 그려요 앞으로 |FIN| 앞으로

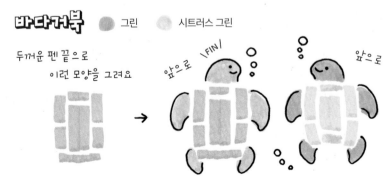

인어 핑크 레드 블루 스모크 블루

이런 모양 색칠

 → →

\FIN/

바다 생물

고래 시안

나뭇잎 모양

 → →

\FIN/

2
귀여운 동물을 그려보자

돌고래 시안

동그라미 반원

 → →

살짝 안으로
들어가게

2

색칠

다른 색

 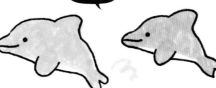

\FIN/

배는 하양게
여백을 남겨요

57

NO. 13

귀여운 동물을 그려보자
파충류

파충류를 싫어하는 사람에게도 귀여움을 어필하는
도마뱀과 카멜레온으로! 애교가 넘치는 악어도 그려봐요.

팻테일 게코 ● 골드 ● 브라운

산

산 아래에 호수

호수 1개 더

모양을 정리하면서 색칠

\FIN/

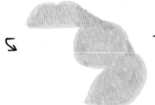

손은 얼굴 아래
작게

다른 색

양쪽 눈을 그리면
이런 느낌

바탕은 연한 색으로
칠하는 게 포인트!

여러 색을 조합해
다양한 모양을 만들어요!

악어 그린 서머 그린

경사진 작은 산과 큰 산

부위별로 나누어 그리기

색칠 전에 굵은 펜으로 선 그리기

\FIN/ 밑색이 엿보이게 겹쳐 칠하기

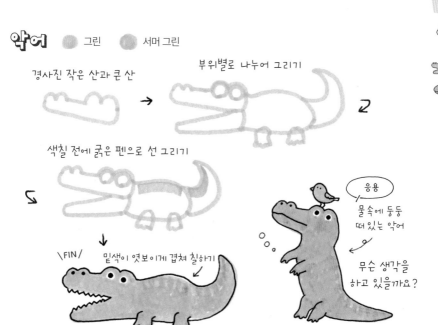

응용

물 속에 둥둥 떠 있는 악어

무슨 생각을 하고 있을까요?

카멜레온 그린 서머 그린

몸통은 가지 모양

부위를 나누어 그려봐요!

모양을 정리하면서 색칠

\FIN/ 눈동자는 작게

다른 색

컬러풀 카멜레온 다양한 색으로 그려봐요!

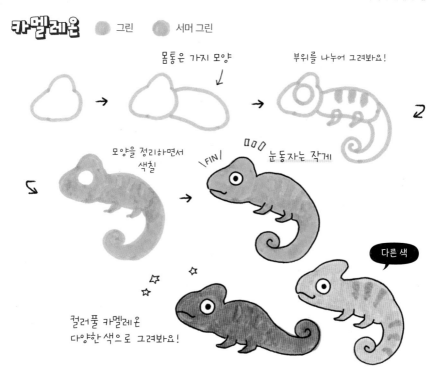

NO. **14**

귀여운 동물을 그려보자
공룡

어린아이들이 특히 좋아하는 티라노사우루스와 프테라노돈.
트리케라톱스도 무섭지 않아! 부위별로 그린 뒤 색칠하는 것이 요령.

프테라노돈 ● 버밀리언

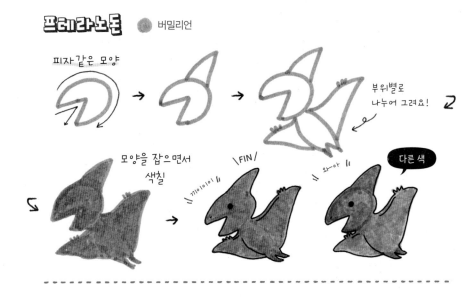

피자같은 모양

부위별로
나누어 그려요!

모양을 잡으면서
색칠

\FIN/

끼이이이이

와ー아

다른 색

브라키오사우루스 ● 서머 그린

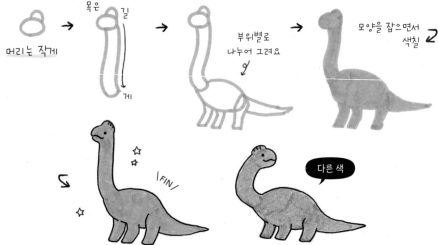

머리는 작게

목은 길

게

부위별로
나누어 그려요

모양을 잡으면서
색칠

\FIN/

다른 색

티라노사우루스 ● 레드

호리병 같은 모양

부위별로
나누어 그려요

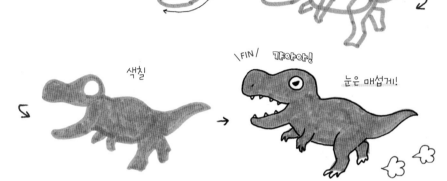

색칠

\FIN/ 꺄아아!

눈은 매섭게!

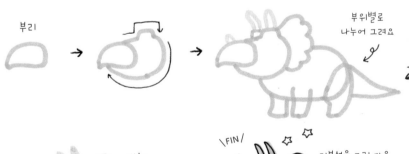

트리케라톱스 ● 그린 ● 골드

부리

부위별로
나누어 그려요

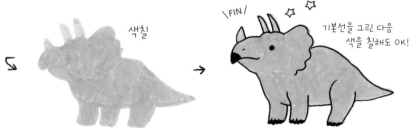

색칠

\FIN/

기본선을 그린 다음
색을 칠해도 OK!

나만의 힐링 타임
그림일기 수첩에 푹 빠졌어요

혼자 여유롭게 수첩과 노는 시간을 만들어볼까요. 스케줄 관리나 일기 등 수첩에 여러 목적이 있지만 제가 추천하는 것은 '그림일기 수첩'이랍니다.

스케줄을 적는 월간 다이어리의 경우 일정이 없는 날은 빈칸이 되죠. 우선 그 자리에 좋아하는 일러스트를 그려봅니다. 그달의 기념할 만한 이벤트를 모티프로 그리면 나중에 되돌아볼 때 즐거운 추억이 아기자기 떠오릅니다.

본격적으로 그림을 그려보고 싶다면 일러스트용 수첩을 준비해요. 월간 다이어리라면 한 칸에 작은 원 포인트 일러스트를 하나씩. 조금 더 많이 그리고 싶다면 주간이나 일간 다이어리를 추천합니다. 날짜가 프린트되지 않은 수첩이라면 언제든 내킬 때 시작할 수 있어요.

8월이라면 여름 축제, 2월이라면 밸런타인데이… 이런 식으로 계절 이벤트를 모티프로 장식하거나, 강아지 혹은 고양이만으로 꾸며보는 것도 재미있답니다. 사용하는 컬러를 몇 종류로 한정해보는 것도 의외로 신선해요. 양면 펼침으로 테마를 정해서 그리면 한층 깔끔해집니다.

식물·음식·잡화를
그려보자

다음으로는 화초와 맛있는 음식,
다양한 잡화를 그려봐요!
탈것이나 문구, 장난감 등
활용도 높은 모티프가 가득해요.

식물 · 음식 · 잡화를 그려보자

다양한 식물

생활에 윤기를 더해주는 관엽식물과 다육식물.
부드러운 색의 조합으로 예쁘고 귀엽게 그려봐요.

식물 ● 시트러스 그린 ● 다크 그레이

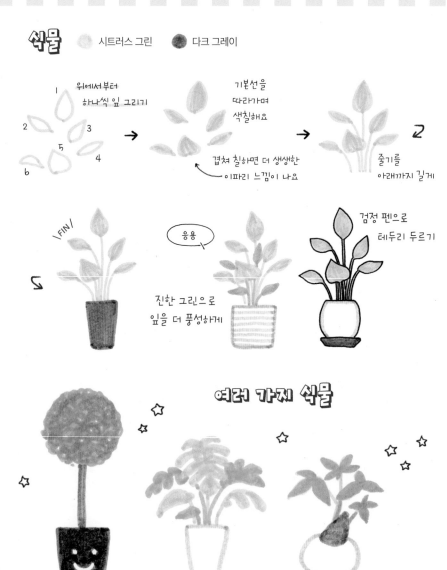

1 위에서 부터
2 하나씩 잎 그리기
3
5
4
6

기본선을
따라가며
색칠해요

겹쳐 칠하면 더 생생한
이파리 느낌이 나요

줄기를
아래까지 길게

|FIN|

응용

진한 그린으로
잎을 더 풍성하게

검정 펜으로
테두리 두르기

여러 가지 식물

선인장
🟢 서머 그린 🟢 시트러스 그린 🟤 브라운

한 칸씩 번갈아 색칠

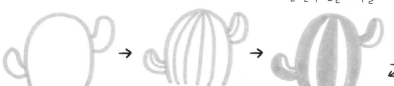

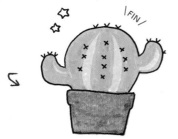

|FIN/

V와 X로 가시 그리기

연두색으로 칠하기!

여러 가지
선인장

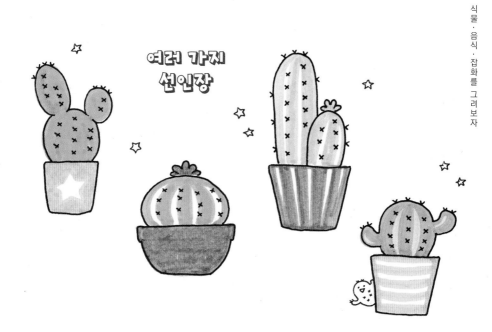

65

식물 · 음식 · 잡화를 그려보자
다양한 나무

나무에도 여러 종류가 있어요.
활엽수와 침엽수, 야자나무 등의 특징을 잘 살려요.

활엽수 시트러스 그린　　그린　　브라운

나무를 그리고 구름 그리기

\FIN/　색칠

펜을 동글동글 굴리면서 칠해요!
덜 칠해진 부분도
나름 멋이 있어요!

침엽수 서머 그린 브라운

위부터 차례대로 그려요

I
2
3
4

\FIN/　색칠

선을 긋는 느낌으로
위에서 아래로 칠해주세요!

소나무 서머 그린 그린　　브라운

잎을 그린 뒤 나무 그리기

\FIN/　색칠

흰 여백을
남기면서 색칠해요!

야자나무

🟢 서머 그린　　🟢 그린　　🟡 골드　　🟤 브라운

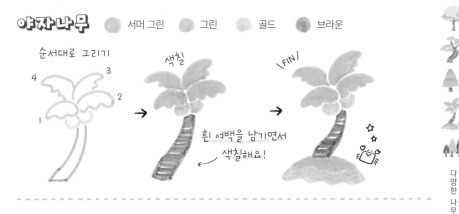

순서대로 그리기

4　　3　　2　　1

색칠

흰 여백을 남기면서
색칠해요!

\FIN/

여러 가지 나무

색이나 모양을 바꿔가면서 나무를 많이
그려보세요. 기본 그리는 법을 익히면
여러 나무와 숲을 그릴 수 있습니다.

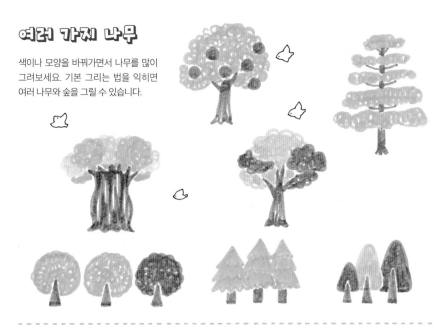

물방울 나무

🟢 서머 그린　　🟢 시트러스 그린　　🟤 브라운

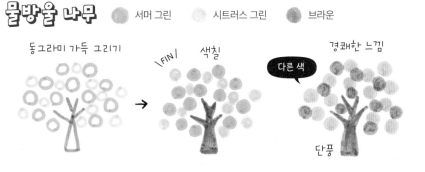

동그라미 가득 그리기

\FIN/ 색칠

경쾌한 느낌

다른 색

단풍

NO. 17

식물·음식·잡화를 그려보자
다양한 꽃 ❶

메시지 카드나 편지 등 여러 곳에 유용하게 활용하는 꽃 일러스트.
인기가 많은 장미와 튤립을 그려봐요.

장미 레드 서머 그린

하트 그린 뒤

 → → 꽃잎 늘려 그리기

클로버 그리기

가운데를 향해
색칠
\FIN/

여백을 남기는 것이
포인트!

미니 장미 코럴 핑크 그린

네모를 그리고

 → → 꽃잎 늘려 그리기

세모 그리기

\FIN/

색은 전부 칠하지
않는 것이 포인트!

 좋아하는 컬러 도전!

다양한 장미

하냥하냥 호호호

장미의 요정

해바라기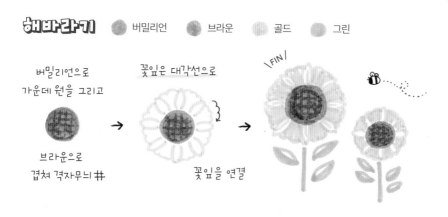

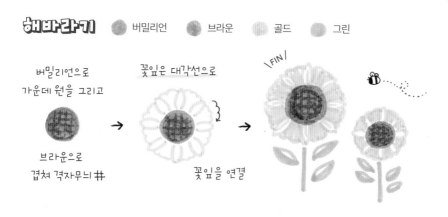

버밀리언　　브라운　　골드　　그린

버밀리언으로
가운데 원을 그리고

브라운으로
겹쳐 격자무늬 #

→ 꽃잎은 대각선으로

꽃잎을 연결

→ \FIN/

튤립

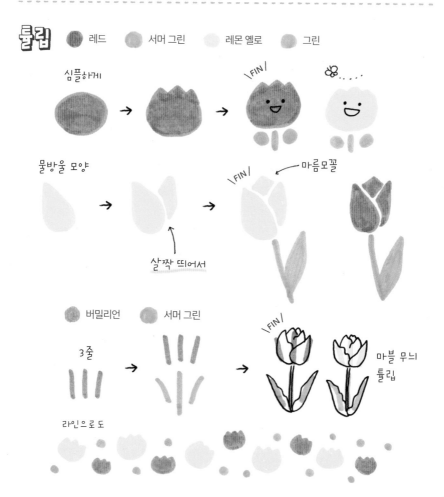

레드　　서머 그린　　레몬 옐로　　그린

심플하게 →→ \FIN/

물방울 모양 →→

살짝 띄어서

\FIN/　← 마름모꼴

버밀리언　　서머 그린

3줄 →→ 마블 무늬
튤립

라인으로도

식물 · 음식 · 잡화를 그려보자
다양한 꽃 ❷

다음은 유채꽃, 수국 등 작은 꽃송이가 한가득인 꽃이랍니다.
기본적인 작은 꽃을 응용하면 꽃밭도 손쉽게 그릴 수 있어요!

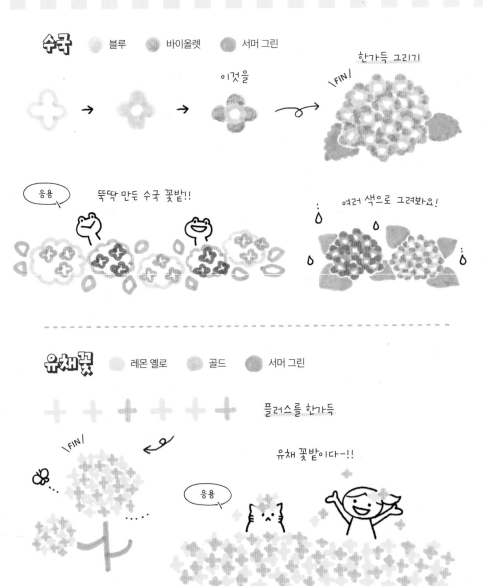

수국 ● 블루 ● 바이올렛 ● 서머 그린

한가득 그리기

이것을 → \FIN/

응용 뚝딱 만든 수국 꽃밭!!

여러 색으로 그려봐요!

유채꽃 ● 레몬 옐로 ● 골드 ● 서머 그린

+ + + + + + 플러스를 한가득

\FIN/

유채 꽃밭이다-!!

응용

라벤더 〔바이올렛〕 〔마젠타〕 〔서머 그린〕

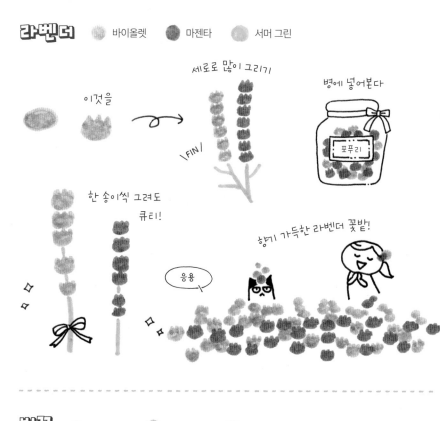

이것을

세로로 많이 그리기

\FIN/

병에 넣어본다

포푸리

한 송이씩 그려도 큐티!

향기 가득한 라벤더 꽃밭!

응용

벚꽃 〔레몬 옐로〕 〔코럴 핑크〕 〔골드〕

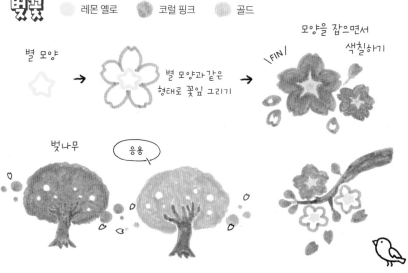

별 모양

→

별 모양과 같은 형태로 꽃잎 그리기

→

모양을 잡으면서 색칠하기

\FIN/

벚나무

응용

식물 · 음식 · 잡화를 그려보자

숲속의 보물

가을 숲속에는 낙엽도 많고 나무 열매, 귀여운 버섯도 가득하죠.
작은 모티프를 한 줄로 나란히 그려도 GOOD!

낙엽 골드 레드 브라운

			은행잎	단풍	낙엽(갈색)

 →

굵은 펜으로　가는 펜으로　가는 펜으로
　　　　　　선 2줄

낙엽 라인　　　　　　　　　　응용

버섯 레드 버밀리언 다크 블루

 →

아랫부분에　동그라미 4개　선 긋기
선 긋기

버섯 라인　　　　　　　　응용

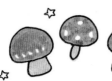

밤 🟤 브라운 🟡 골드

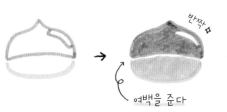

반짝☆

\ FIN /

역백을 준다

도토리 🟢 그린 🟡 골드 🟤 브라운

\ FIN /

반짝☆

가을 모리프 모음

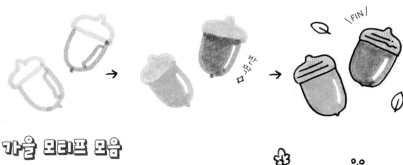

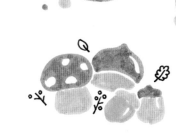

NO. 20

식물 · 음식 · 잡화를 그려보자

맛있는 케이크

달콤하고 귀여운 디저트 일러스트는 선물 포장할 때도 최고!
요즘 인기 만점 마리토초도 쓱쓱 그릴 수 있어요.

마카롱 ● 핑크 ● 블루 그린 ● 바이올렛

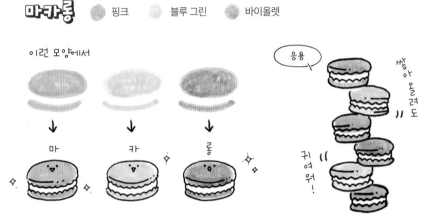

이런 모양에서

마 → 카 → 롱

응용

쌓아 올려도

귀여워!

몽블랑 ● 골드 ● 브라운

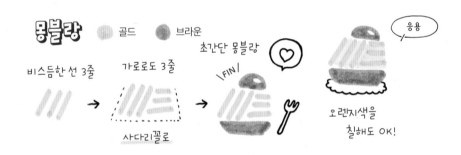

비스듬한 선 3줄 가로로도 3줄 초간단 몽블랑

사다리꼴로

\FIN\

응용

오렌지색을
칠해도 OK!

롤 케이크 ● 골드 ● 브라운 ● 그레이

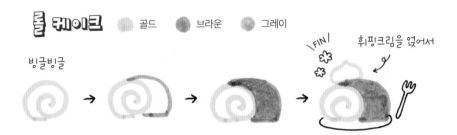

빙글빙글

\FIN\

휘핑크림을 얹어서

마리토쵸

골드　　●레드

가로로 2줄

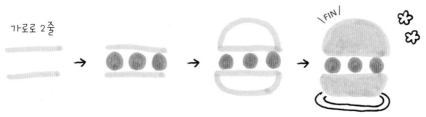

슈크림

골드　　그레이

빵

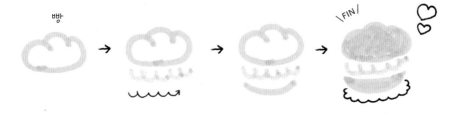

컵케이크

서머 그린　　브라운　　그레이

세로로 4줄　　아래는 막기

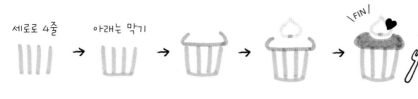

브라운　　코럴 핑크　　레드　　서머 그린

NO. 21

식물 · 음식 · 잡화를 그려보자

즐거운 티타임

카페에 간 날은 수첩에 귀여운 머그잔 일러스트를 그려요.
컨트리풍으로 컬러를 사용하는 것이 포인트랍니다.

머그잔 ● 레드 ● 시안

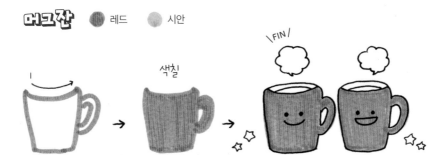

①

색칠

\ FIN /

다양한 컵

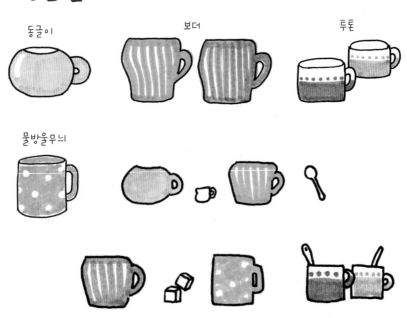

동글이

보더

투톤

물방울무늬

76

잼병 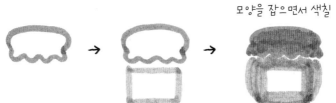 레드 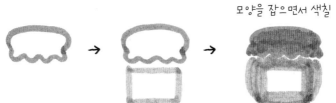 다크 블루

모양을 잡으면서 색칠

\FIN/

다른 색

선을 두껍게 하는 느낌

수정펜으로
점을 찍으면
깜찍!

사과와 바구니 레드 서머 그린 브라운

우선 사과부터!

동그라미를

그리고

바구니는

← 이것을

3줄 그리기

짧게 자잘하게 →
그리기

\FIN/

사과를 담아요

응용

2줄로도 OK!

식물 · 음식 · 잡화를 그려보자
다양한 음식

빵이나 과일, 초밥, 아이스크림에도 도전!
식사 기록을 일러스트로 남기면 재밌는 그림일기가 된답니다!

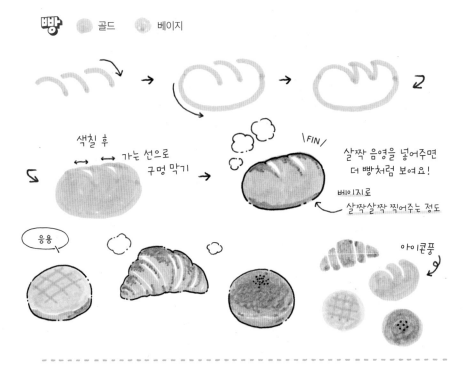

빵 ● 골드 ● 베이지

색칠 후

가는 선으로 구멍 막기

\ FIN /

살짝 음영을 넣어주면
더 빵처럼 보여요!

베이지로
살짝살짝 찍어주는 정도

응용

아이콘풍

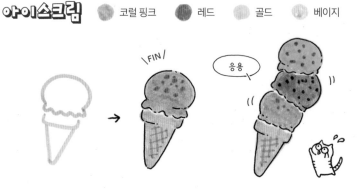

아이스크림 ● 코럴 핑크 ● 레드 ● 골드 ● 베이지

\ FIN /

응용

과일 시트러스 그린 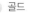 골드

'S' 느낌의 선 → 빛이 닿는 부분 → 색칠

\FIN/

반사면을 그리면
더 리얼!

☆
★

 응용

초밥 버밀리언 마리골드

 → 이런 모양

버밀리언으로
\\\\\ 비스듬한 선 →

\FIN/ 연어
◇ ◇

수정펜으로
빛을 그리면
더 맛있어 보여요!

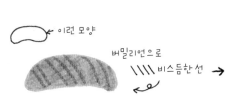
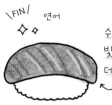

 응용

스 시

달걀 참치 연어알 김밥

캘린더를
선인장 & 동물 일러스트로
아기자기하게

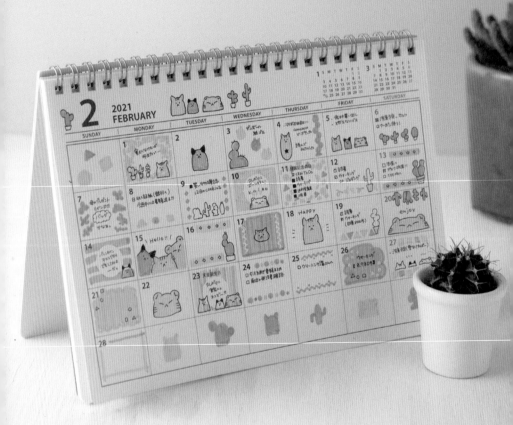

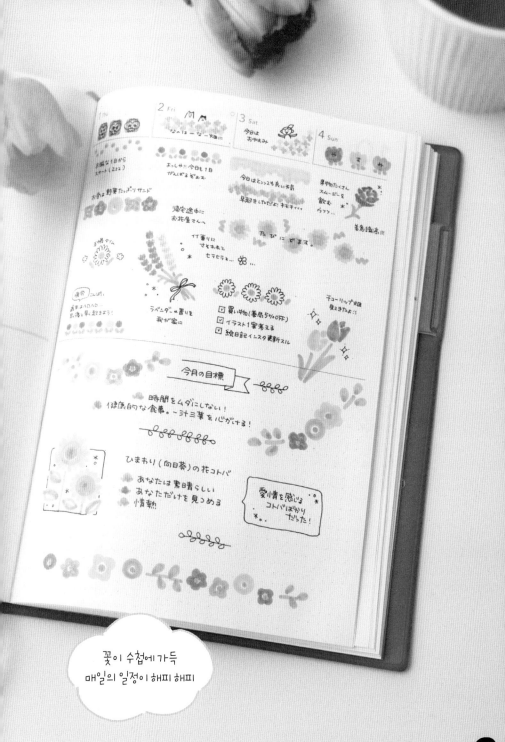

꽃이 수첩에 가득
매일의 일정이 해피 해피

NO. 23

식물 · 음식 · 잡화를 그려보자

탈것

어릴 때 좋아하던 탈것 모티프.
전철 차량은 직사각형 모형자를 사용하면 깔끔하게 그릴 수 있어요.

요트 　시트러스 그린 　블루 　시안

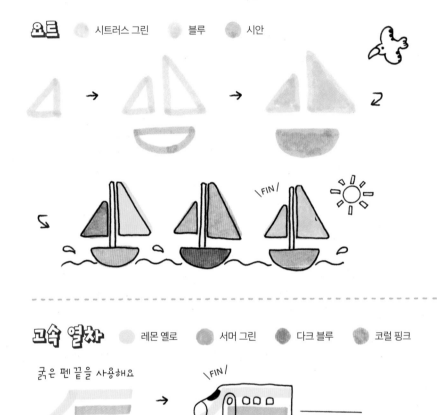

고속 열차 　레몬 옐로 　서머 그린 　다크 블루 　코럴 핑크

굵은 펜 끝을 사용해요

\FIN/

\FIN/
아래쪽 선은
직선을
똑바로

\FIN/

색을 다 칠해줘도 좋아요!

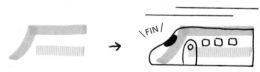

전철

서머 그린 레몬 옐로 그레이

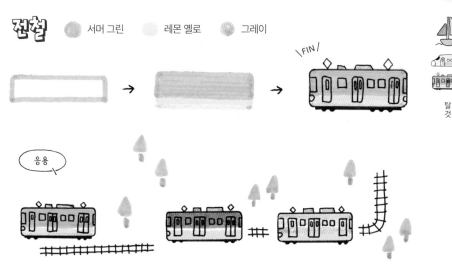

탈
것

응용

다양한 탈것

\FIN/ 자동차

\FIN/ 경찰차

\FIN/ 트럭

\FIN/ 소방차

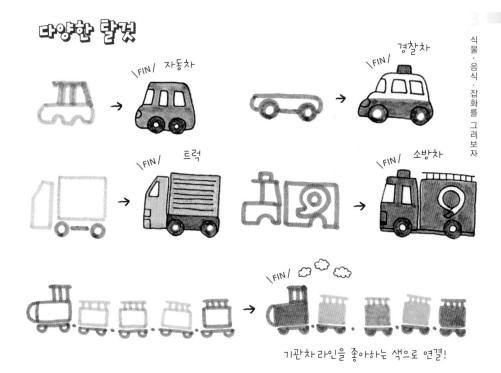

\FIN/

기관차 라인을 좋아하는 색으로 연결!

식물·음식·잡화를 그려보자

식물 · 음식 · 잡화를 그려보자
장난감

유니크한 우주인과 로봇, 장난감 상자에서 튀어나온 듯한
모티프 총출동! 게임기도 그려봐요.

 레몬 옐로

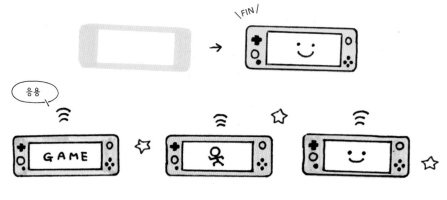

\FIN/

응용

GAME

우주인 레드

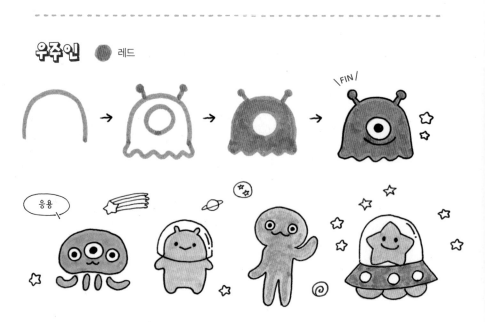

\FIN/

응용

84

로봇 블루 시트러스 그린 다크 블루

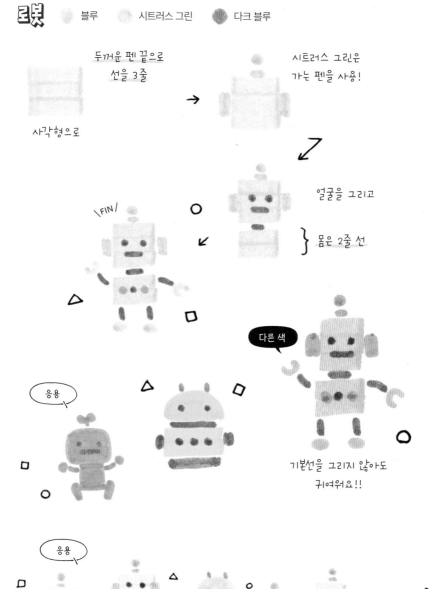

두꺼운 펜 끝으로
선을 3줄

시트러스 그린은
가는 펜을 사용!

사각형으로

→

얼굴을 그리고

} 몸은 2줄 선

\FIN/

다른 색

응용

기본선을 그리지 않아도
귀여워요!!

응용

얼굴만 그린 로봇 라인

식물 · 음식 · 잡화를 그려보자
문구 · 잡화

수첩 꾸미기와 아주 잘 어울리는 문구 모티프.
지금 사용하는 마일드라이너로도 간단하게 그릴 수 있답니다!

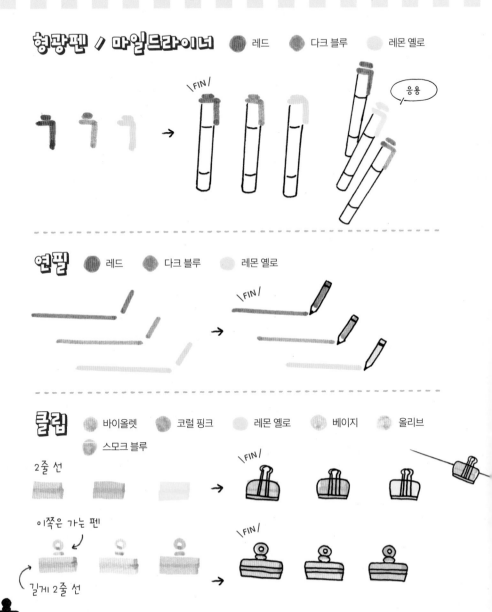

형광펜 ✏ 마일드라이너
● 레드　● 다크 블루　○ 레몬 옐로

\FIN/

응용

연필
● 레드　● 다크 블루　○ 레몬 옐로

\FIN/

클립
● 바이올렛　● 코럴 핑크　○ 레몬 옐로　○ 베이지　● 올리브
● 스모크 블루

2줄 선

\FIN/

이쪽은 가는 펜

길게 2줄 선

\FIN/

마스킹 테이프

● 시안　● 마리골드　● 다크 블루　● 레드
● 그린　● 레몬 옐로

굵은 펜으로　3줄 선
2줄

\FIN/

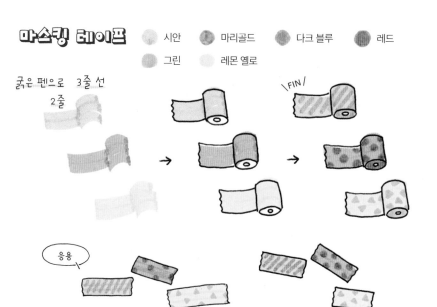

응용

노트

● 서머 그린

여백 남기기

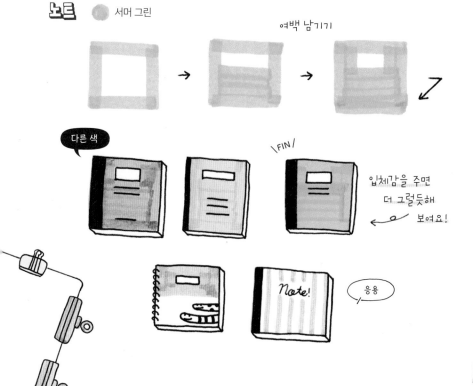

다른 색

\FIN/

입체감을 주면
더 그럴듯해
보여요!

Note!

응용

식물 · 음식 · 잡화를 그려보자
주방용품

요리에 사용하는 다양한 도구 일러스트입니다.
좋아하는 요리 레시피를 정리한 노트나 메뉴에 사용해보세요.

뒤집개 ● 다크 그레이 ● 그레이

안에 네모 그리기 3줄 선을 그려

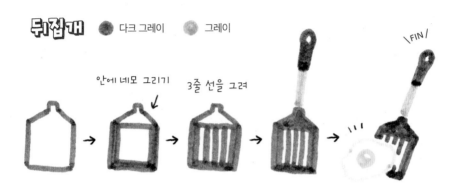

양념 ● 브라운 ● 베이지 ● 골드 ● 레드 ● 다크 블루
● 골드 ● 서머 그린 ● 올리브 ● 쿨 그레이

가는 펜으로 ⎿⏌ 모양 약간씩 높이에 차이 두기
2줄 선으로

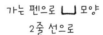

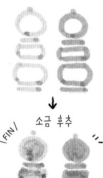

소금 후추

도마 · 부엌칼

 쿨 그레이　 다크 그레이　 베이지

부엌칼부터 그려요

도마

손잡이

입체적으로

부엌칼을 그린 뒤 도마 그리기

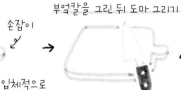

\FIN/ 색칠해도 좋아요!

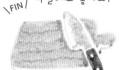

응용 채소까지 그려봐요!

믹서

 더스티 핑크　 라일락　 쿨 그레이

다른 색

\FIN/

 → → →

다양한 도구

LET's
Cooking!!

♪ ♪ ♫

식물 · 음식 · 잡화를 그려보자
화장품

립스틱과 블러셔, 파운데이션. 예쁘게 화장할 수 있을까요?
화장품의 배색은 마일드라이너의 옅은 색 계열이 크게 활약합니다!

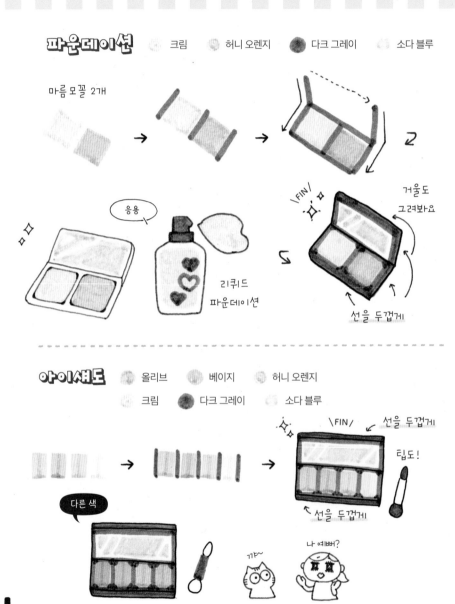

파운데이션 · 크림 · 허니 오렌지 · 다크 그레이 · 소다 블루

마름 모꼴 2개

응용

리퀴드
파운데이션

\FIN/

거울도
그려봐요

선을 두껍게

아이섀도 · 올리브 · 베이지 · 허니 오렌지
· 크림 · 다크 그레이 · 소다 블루

\FIN/ 선을 두껍게

팁도!

← 선을 두껍게

다른 색

캬야~

나 예뻐?

립스틱
● 레드　● 코럴 핑크　셔벗 옐로　● 쿨 그레이　● 다크 그레이

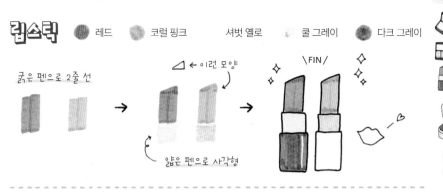

굵은 펜으로 2줄 선

← 이런 모양

\FIN/

← 얇은 펜으로 사각형

매니큐어
● 레드　● 쿨 그레이

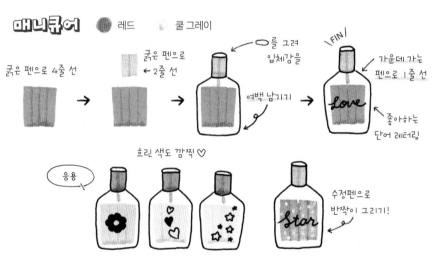

굵은 펜으로 4줄 선

굵은 펜으로
← 2줄 선

를 그려
입체감을

\FIN/

가운데 가는
펜으로 1줄 선

여백 남기기

Love

좋아하는
단어 레터링

흐린 색도 깜찍 ♡

응용

수정펜으로
반짝이 그리기!

Star

블러셔
● 레드　● 브라운　● 더스티 핑크

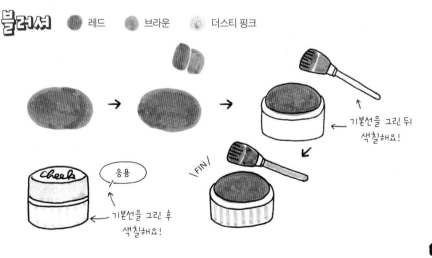

기본선을 그린 뒤
색칠해요!

Cheek

응용

\FIN/

기본선을 그린 후
색칠해요!

세련된 느낌으로 인기 많은 제품

최근에 선보인 컬러 '우아한 마일드'와 '내추럴 마일드'도 인기. '우아한 마일드'는 기본 컬러를 좀 더 온화하게 표현해, 읽기 편하고 깜찍하게 노트 필기를 하고 싶을 때 잘 어울립니다. '내추럴 마일드'는 요즘 인기가 많은 차분한 컬러예요. 쿨 그레이, 베이지, 크림, 더스티 핑크, 올리브의 5색입니다.

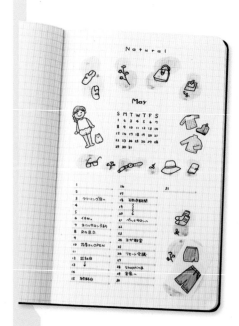

살짝 세련된 분위기를 연출하고 싶을 때나, 패션에 관련된 일러스트를 그릴 때 활용도 높은 색 조합입니다. 수첩 일러스트에 사용하면 자꾸만 눈길이 가는 세련된 분위기를 만들어준답니다.

여기에서는 '내추럴 마일드'를 사용해 패션 소품을 모티프로 일간 다이어리를 만들어보았습니다. 유치하지 않은 차분한 느낌이에요.

책에서 소개하는 일러스트에 다양한 컬러를 조합해 만들어 봐요.

4

수첩과 노트,
카드에 그려보자

지금부터 실천 편!
수첩과 노트는 물론, 카드와 라벨 등
일상생활에 유용한 일러스트라 더 빠져들어요.
계절 이벤트 모티프도 다양하답니다!

북유럽풍 일러스트로
주간 다이어리가
생기발랄해졌어요

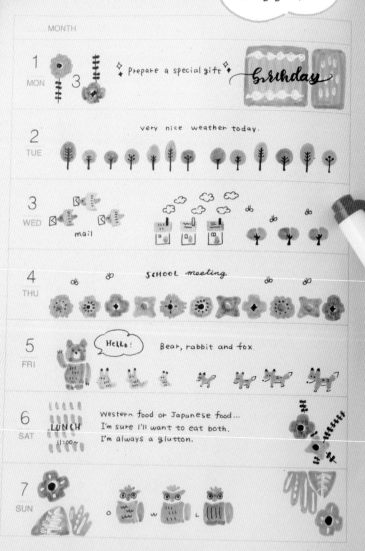

MONTH

1 MON 3 ✦ Prepare a special gift ✦ *birthday*

2 TUE very nice weather today.

3 WED mail

4 THU SCHOOL meeting

5 FRI Hello! Bear, rabbit and fox.

6 SAT LUNCH Western food or Japanese food...
11:00 I'm sure I'll want to eat both.
 I'm always a glutton.

7 SUN

MON

TUE

WED

THU

FRI

SAT

SUN

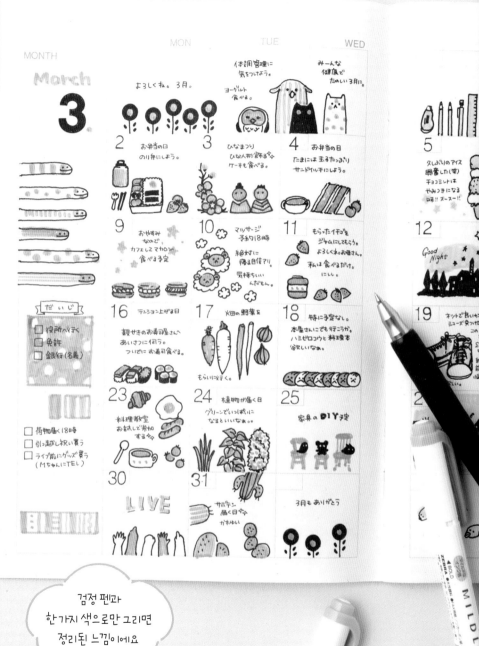

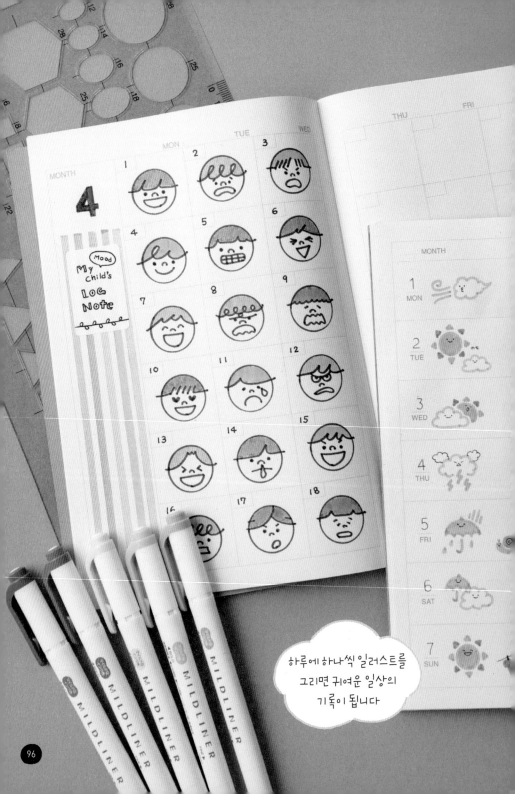

하루에 하나씩 일러스트를
그리면 귀여운 일상의
기록이 됩니다

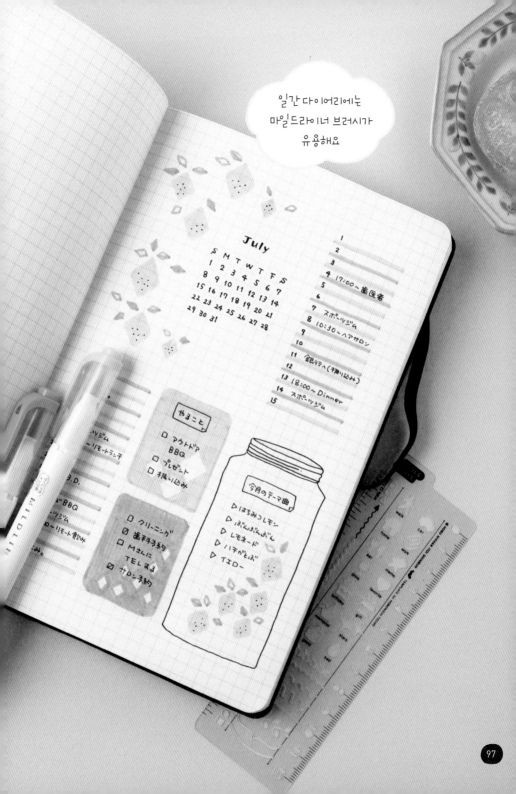

일간 다이어리에는
마일드라이너 브러시가
유용해요

July

S	M	T	W	T	F	S	
	1	2	3	4	5	6	7
8	9	10	11	12	13	14	
15	16	17	18	19	20	21	
22	23	24	25	26	27	28	
29	30	31					

1
2
3
4 17:00～歯医者
5
6
7 スポーツジム
8 10:30～ヘアサロン
9
10
11 銀行へ（振り込み）
12
13 18:00～Dinner
14 スポーツジム
15

～リモートランチ
 B.D.
"BBQ
ッジム
～リモート食事

やること

☐ アウトド？
 BBQ
☐ プレゼント
☐ 振り込み

☑ クリーニング
☑ 歯科予約
☐ Mさんに
 TELする
☑ サロン予約

今月のテーマ曲

▷ はちみつレモン
▷ ぶんぶんぶん
▷ レモネード
▷ ハチがとぶ
▷ エロー

수첩과 노트, 카드에 그려보자

수첩의 원 포인트

매일의 스케줄을 귀여운 일러스트로 그리면 수첩 생활이 한층 더 즐거워집니다. 날씨 아이콘은 그림일기에도 추천!

스케줄 아이콘 사용 컬러 다수

Date

Café

월급날

Birthday!!

헤어커트

이벤트

쇼핑

장보기

병원

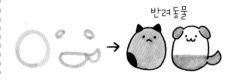

반려동물

날씨 아이콘 사용 컬러 다수

맑음

흐림

비

무지개

번개

눈

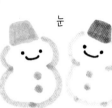
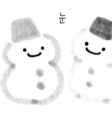

수첩의 원 포인트

4

수첩과 노트, 카드에 그려보자

계절·행사 ①

수첩과 노트, 카드에 그려보자

계절 이벤트와 학교 행사도 마일드라이너로 그려요. 이벤트를 알려주는
알림장과 포스터 등에도 꼭 활용해봐요.

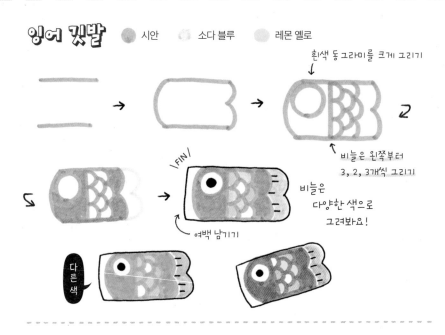

잉어 깃발
● 시안 ● 소다 블루 ● 레몬 옐로

흰색 동그라미를 크게 그리기

비늘은 왼쪽부터
3, 2, 3개씩 그리기

비늘은
다양한 색으로
그려봐요!

\ FIN /

여백 남기기

다른 색

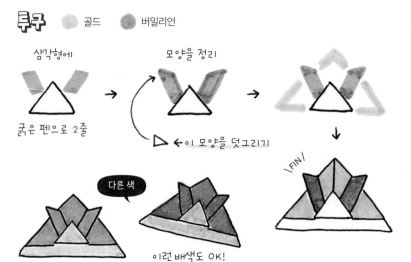

투구
● 골드 ● 버밀리언

삼각형에

모양을 정리

굵은 펜으로 2줄

← 이 모양을 덧그리기

\ FIN /

다른 색

이런 배색도 OK!

학교 이벤트 사용 컬러 다수

운동회

FIN
응용

학예회

안에 글자를 넣어도 OK!

입학

졸업

수첩과 노트, 카드에 그려보자
계절·행사 ❷

Trick or treat! 가을의 대표적인 이벤트 핼러윈.
상징적인 호박 랜턴도 3 스텝으로 간단하게 완성.

 마리골드　 골드　 그린

같은 길이로　　　　　바깥쪽은　　　　　　　　머리에 점

\FIN/

2줄 선　　　　　　조금 짧게

 박쥐　 다크 그레이

응용

고양이 얼굴

\FIN/　　　　　눈을 그려도 OK!

 검은 고양이　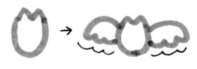 다크 그레이

다이아몬드 모양

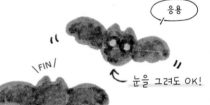

\FIN/

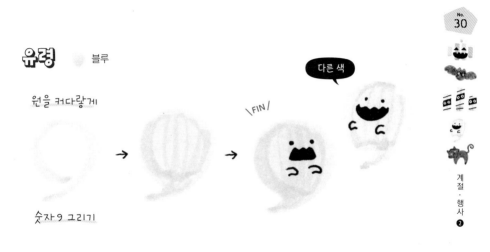

유령 🔵 블루

원을 커다랗게

다른 색

\FIN/

숫자 9 그리기

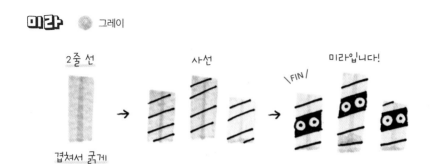

미라 ⚪ 그레이

2줄 선

사선

미라입니다!

\FIN/

겹쳐서 굵게

4

수첩과 노트, 카드에 그려보자

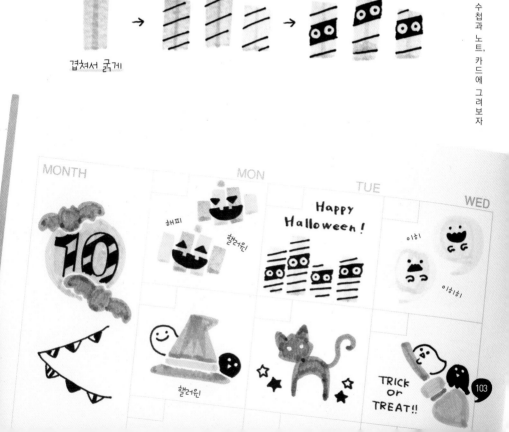

MONTH

MON

TUE

WED

해피

할러윈

Happy Halloween!

이히

이히히

할러윈

TRICK or TREAT!!

103

수첩과 노트, 카드에 그려보자
계절·행사 ❸

산타클로스, 순록, 귀여운 트리. 크리스마스에 빛나는 모티프를 그려봐요.
밸런타인데이 디저트는 선물 포장 태그로도 인기 만점!

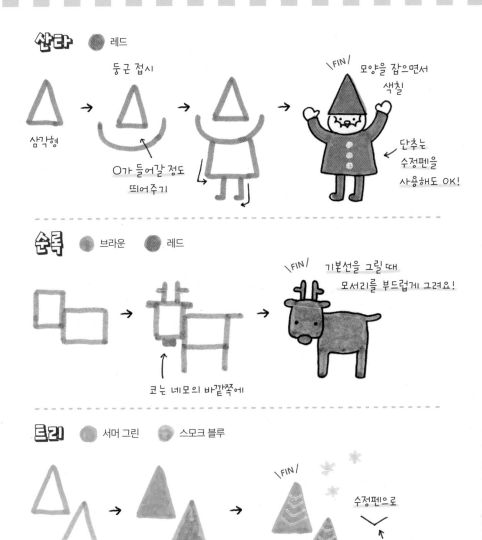

산타 ● 레드

삼각형

둥근 접시

O가 들어갈 정도
띄어주기

\FIN/ 모양을 잡으면서
색칠

단추는
수정펜을
사용해도 OK!

순록 ● 브라운 ● 레드

코는 네모의 바깥쪽에

\FIN/ 기본선을 그릴 때
모서리를 부드럽게 그려요!

트리 ● 서머 그린 ● 스모크 블루

\FIN/

수정펜으로

이것 그리기

밸런타인데이 　사용 컬러 다수

수정펜으로 덧그려주면
세련되고 맛있어 보이는
초코가 됩니다!

살짝 여백을 남겨 색을 칠해요!

밸런타인데이 라인

크리스마스 컬러 라인

손그림 일러스트로
계절 파티의 분위기가
더 흥겨워져요!

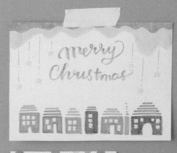

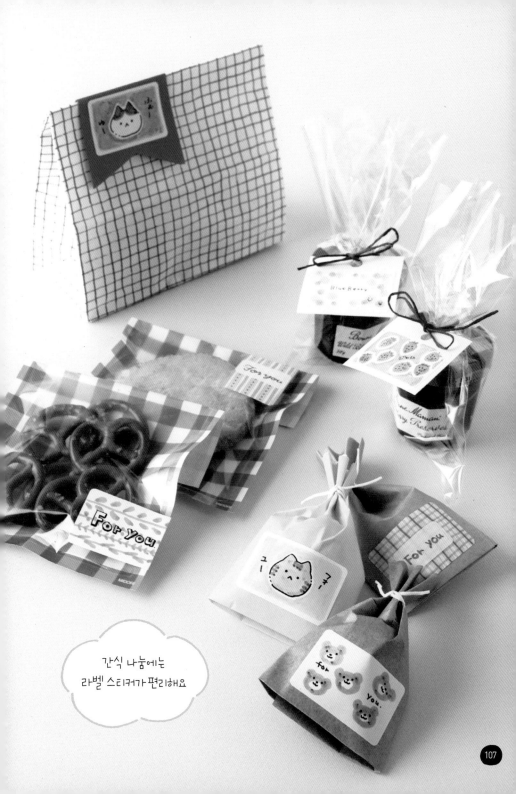

간식 나눔에는
라벨 스티커가 편리해요

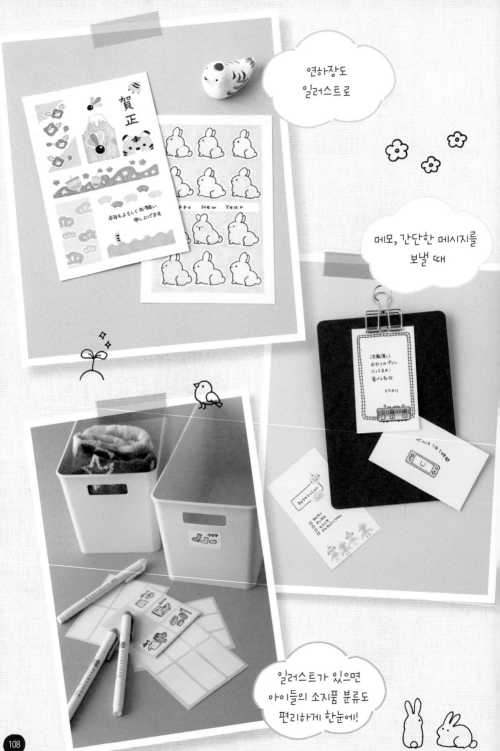

연하장도
일러스트로

메모, 간단한 메시지를
보낼 때

일러스트가 있으면
아이들의 소지품 분류도
편리하게 한눈에!

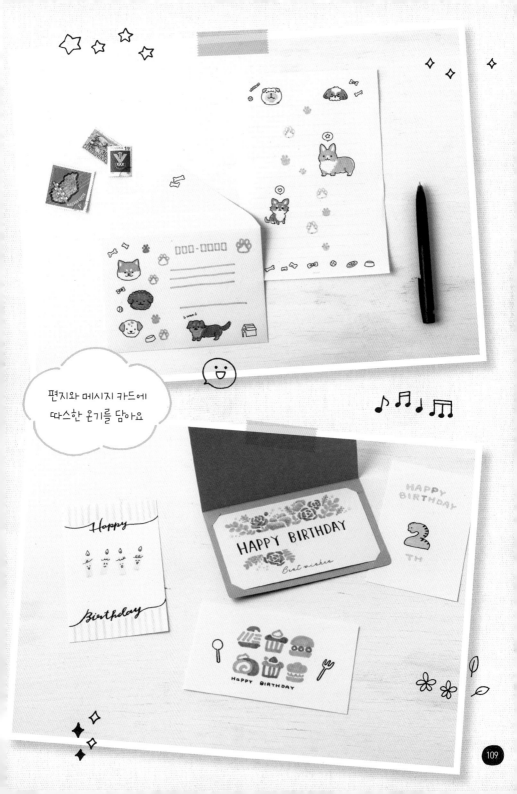

편지와 메시지 카드에
따스한 온기를 담아요

수첩과 노트, 카드에 그려보자
12개월

나만의 특별한 스케줄러로 만들어요. 12개월을 귀엽게 그리다 보면 더
소중한 시간으로 기억된답니다. 일러스트 모티프를 조합해서 그려봐요.

숫자에 일러스트 넣기 사용 컬러 다수

선이 굵으면 꾸미기 편해요!

굵은 펜으로 1줄

2줄

수정펜 도트

고양이가 뽕

색을 덧칠해도
좋아!

일러스트로 숫자 그리기 사용 컬러 다수

수첩과 노트, 카드에 그려보자
생일·웨딩

생일 카드나 웨딩 카드 같은 종이 아이템. 기념일을 풍성하게 만들어주는
행복한 모티프를 모았습니다. 수첩의 기념일에도!

생일 케이크 ● 브라운 ● 더스티 핑크 ● 레드

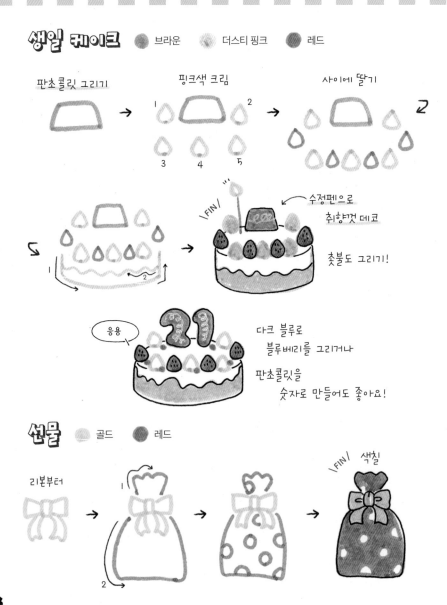

판초 콜릿 그리기 핑크색 크림 사이에 딸기

1 2
3 4 5

수정펜으로
취향껏 데코

촛불도 그리기!

응용

다크 블루로
블루베리를 그리거나

판초콜릿을
숫자로 만들어도 좋아요!

선물 ● 골드 ● 레드

리본부터 \FIN/ 색칠

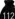

웨딩 모티프 베이비 핑크

위에서 부터 리본을 그리고 \FIN/

1
2
3
4

순서대로 그려요

기본선을 끊어지게 그리면 반짝반짝 빛나는 효과!

\FIN/

HAPPY
WEDDING

LOVE xoxo MR

Happy
Wedding

NO.
34

수첩과 노트, 카드에 그려보자

띠·설날

올해는 일러스트로 연하장에 도전해보는 건 어떨까요?
십이지를 비롯해 신년 인사와 1월의 수첩에 어울리는 모티프입니다.

띠 - 솟아 올라오는 버전

사용 컬러 다수

Happy New Year

주

소

호랑이

토끼

용

뱀

말

양

원숭이

닭

개

돼지

 쿨 그레이 레드 골드 서머 그린 다크 그레이

몸을 그리고
귀, 눈썹, 다리 그리기

 구름

골드는 2줄,
레드는 1줄

\FIN/

코는 기본선을
그린 다음에 색을
칠하는 게 쉬워요!

다른 색

형~
기다려!

설날 모티프 사용 컬러 다수

달

마

인

형

거북입니다

학입니다

일부러 기본선을 작게 그려서
색이 삐져나오게 해요!
나름의 분위기가 있어요.

수첩과 노트, 카드에 그려보자
북유럽 모티프

한창 인기 있는 북유럽풍 디자인도 마일드라이너의 배색으로
간단하게 재현할 수 있어요. 사용 컬러를 제한하는 것이 포인트입니다.

● 버밀리언
● 골드
● 다크 블루
● 서머 그린

3~4색 이내로
색을 고르면
깔끔해 보여요.

→ 그리고 싶은 테마를 고르고
→ 정한 색 외에는 사용하지 않기

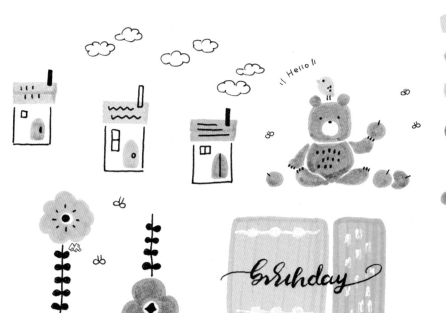

▼ 모형자를 이용한 북유럽풍 아이콘. 모서리는 둥글게!

▼ 꽃으로 만든 라인. 좋아하는 색으로 조합해봐요!

NO. 36

수첩과 노트, 카드에 그려보자

컨트리 모티프

내추럴한 느낌의 컨트리 스타일도 문제없어요!
자연을 느끼게 하는 식물은 컨트리 모티프에 딱이랍니다.

컨트리풍 모티프 레드 스모크 블루

레드로 하트를 그리고, 스모크 블루로 배경과 무늬를 플러스!

메뉴 보드

살짝 경사지게
그리는 것이 포인트!!

 → →

 118

컨트리풍 집 레드 브라운 스모크 블루

마름모꼴을 그리고

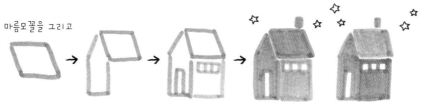

색칠하고
굴뚝을 만들면 완성!

컨트리풍 패턴

좋아하는 무늬를 조합해요!

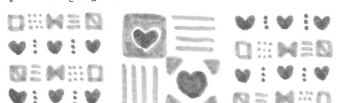

연필로
사각형 밑그림을
그리고 그 안에
무늬를 넣어요!

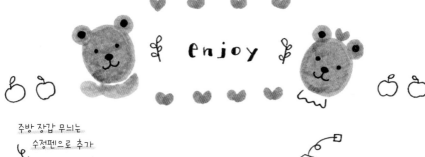

enjoy

주방 장갑 무늬는
수정펜으로 추가

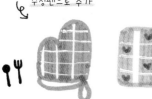

119

마크·괴선 ❶

수첩과 노트, 카드에 그려보자

다양한 일러스트를 조합해 귀여운 괴선도 만들어요.
하트와 리본, 귀여운 동물로 만든 프레임도 인기!

하트 코럴 핑크

좋아하는 색으로 그려요!

1줄 선　　　반짝　　　이중

 여러 가지 하트를 조합해
레터링 배경으로!

다양한 동물 프레임 사용 컬러 다수

연필로 사각형 윤곽을 잡은 뒤 그리면 쉬워요!

넓적부리황새 프레임

하트 토끼 프레임

엄마와 아기 캥거루 프레임

악어 잡았다! 프레임

 레드

굵은 펜으로
2줄 선

굵은 펜으로
1줄 선

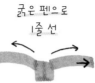

같은 길이로

아래쪽도 똑같이

\FIN/

↓ 기본선 그리는 법

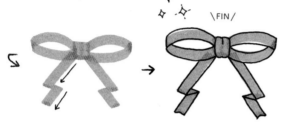

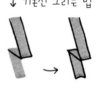

2줄 선으로 그리면
풍성한 리본으로!

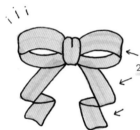

얇은 펜 2컬러,
2줄 선으로 그리기

기본선이 없어도
귀여워요!

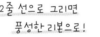
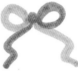

▼ 리본을 연결해 컬러풀한 라인으로

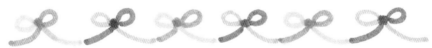

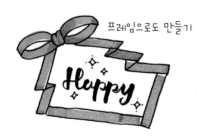

프레임으로도 만들기

▼ 리본 위로 쏙 나오게!

수첩과 노트, 카드에 그려보자
마크·괘선 ❷

꽃과 별 일러스트도 연결해서 그리면 멋진 프레임이 되지요!
수첩이나 기념일 카드에 잘 어울립니다.

꽃 ● 레드　● 골드　● 레몬 옐로　● 더스티 핑크

● 셔벗 옐로　● 서머 그린

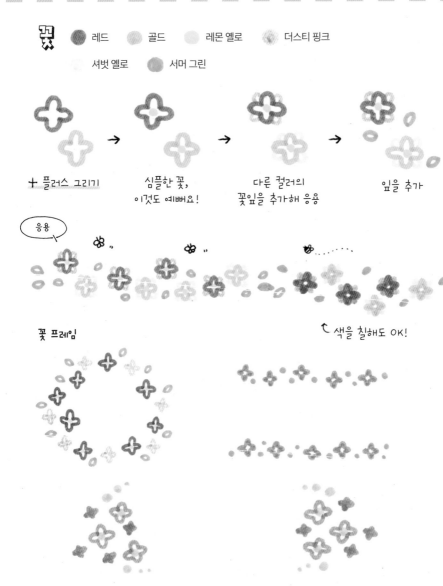

╋ 플러스 그리기　　심플한 꽃,　　　다른 컬러의　　　잎을 추가
　　　　　　　　　이것도 예뻐요!　꽃잎을 추가해 응용

응용

← 색을 칠해도 OK!

꽃 프레임

▲ 좌우 꽃의 수를 똑같이 하고 가능한 한 같은 위치에 그리는 것이 포인트!

별 프레임 골드 ● 레몬 옐로 ● 셔벗 옐로

이것으로도 OK! 색칠하기 기본선 그리기

별과 별 연결하기

무지개 프레임 쿨 그레이 레드 레몬 옐로
그린 블루

구름을 그리고

레드부터 순서대로 그리기

\FIN\

구름을 또 하나 추가

원하는 위치에 구름을 많이 그려서
무지개로 연결!

123

수첩과 노트, 카드에 그려보자
마크·괘선 ❸

반짝이는 보석이나 즐거운 풍선.
거리의 풍경도 쭉 이어서 그리면 두근두근 괘선이 만들어집니다.

보석

● 블루 ● 다크 블루 ● 시트러스 그린
● 그린 ● 핑크 ● 코럴 핑크

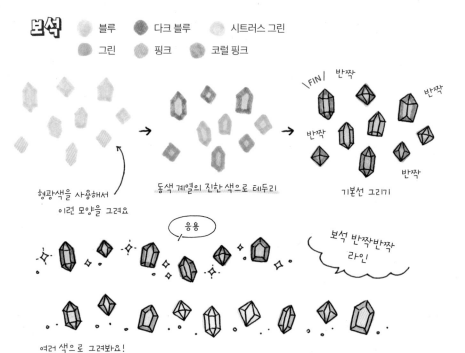

형광색을 사용해서
이런 모양을 그려요

동색 계열의 진한 색으로 테두리

\FIN/ 반짝
반짝
반짝
반짝

기본선 그리기

응용

보석 반짝반짝
라인

여러 색으로 그려봐요!

풍선

● 라벤더 ● 레몬 옐로 ● 코럴 핑크

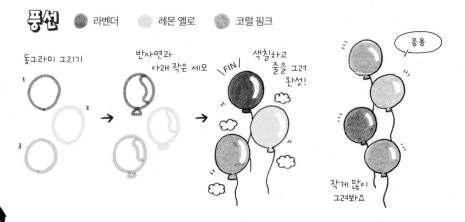

동그라미 그리기

1
2
3

반사면과
아래 작은 세모

\FIN/

색칠하고
줄을 그려
완성!

응용

작게 많이
그려봐요

124

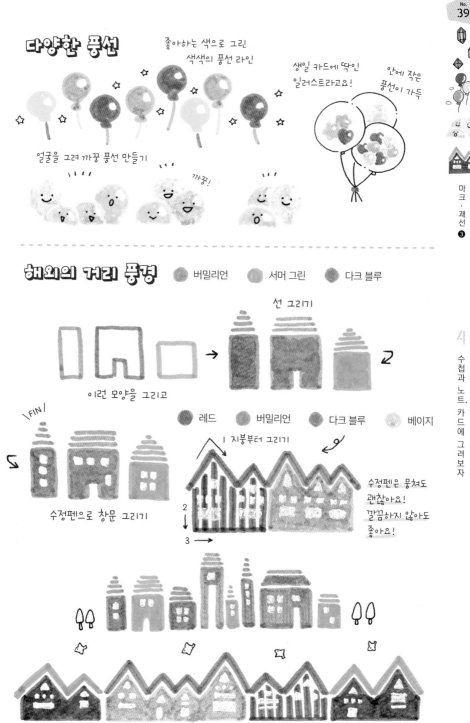

다양한 풍선

좋아하는 색으로 그린
색색의 풍선 라인

생일 카드에 딱인
일러스트라고요!

안에 작은
풍선이 가득

얼굴을 그려 까꿍 풍선 만들기

까꿍!

해외의 거리 풍경

⬤ 버밀리언 ⬤ 서머 그린 ⬤ 다크 블루

선 그리기

이런 모양을 그리고

\FIN/

수정펜으로 창문 그리기

⬤ 레드 ⬤ 버밀리언 ⬤ 다크 블루 ⬤ 베이지

1 지붕부터 그리기

2
↓

3 →

수정펜은 뭉쳐도
괜찮아요!
깔끔하지 않아도
좋아요!

▲ 세련된 거리 라인

PRESENT
특별 선물

《마일드라이너로 쉽고 귀여운 손그림 그리기》 출간 기념으로
특별히 제작한 '오리지널 동식물 캘린더 시트'를 선물합니다!
마일드라이너로 색칠해 다이어리 꾸밀 때 활용하세요.
이아소 블로그의 《마일드라이너로 쉽고 귀여운 손그림 그리기》 구매
특전 페이지에서 다운받을 수 있습니다.
다운로드에는 패스워드를 입력해주세요.

구매 특전 페이지 http://vo.la/5JEMPI
패스워드 ocha2023

EVENT
이벤트

당신의 일러스트를 인스타에 올려주세요!

마일드라이너를 사용해 그린 일러스트를 SNS에 자랑해보세요.
인스타그램에 다음 해시태그를 붙여 올려주세요!

#마일드라이너로쉽고귀여운손그림

2023년 봄 발간 기념으로 멋진 선물을 드리는 일러스트 콘테스트를 개최합니다!
상세한 내용은 다음 인스타그램 계정을 확인해주세요.

Instagram @iasobook

PROFILE
저자 소개

 오차

넓적부리황새와 고양이를 몹시 사랑하는 그림쟁이.
취미로 시작한 SNS를 통해 일러스트 작업을 활발하게 하고 있다.
다이어리의 작은 칸을 활용한 그림일기를 비롯해 현재 마일드라이너로
간단하고 쉽게 그릴 수 있는 일러스트에 푹 빠져 있다.
인스타그램 팔로워 10만 명이 넘는 인플루언서로,
유튜브에서도 그림을 그리는 즐거움을 널리 공유한다.
수첩 꾸미는 시간이 최고의 힐링 타임.

Instagram @ocha_momi https://www.instagram.com/ocha_momi
Twitter @ocha_nomy https://twitter.com/ocha_nomy

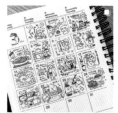

**SNS에서 그리는 방법
동영상도 공개 중!**

인스타
동영상도
많은 관심
부탁드려요!

マイルドライナーで簡単! かわいい! ちょこっとイラストが描ける本
(Mild Liner de Kantan! Kawaii! Chokotto Illust ga Kakeru Hon : 7437-2)
© 2022 Ocha
Original Japanese edition published by SHOEISHA Co.,Ltd.
Korean translation rights arranged with SHOEISHA Co.,Ltd.
in care of THE SAKAI AGENCY through TONY INTERNATIONAL
Korean translation copyright © 2023 by IASO Publishing Co.

감수 제브라주식회사
사진 야스이 마키코
디자인 사카모토 신이치로
스캔 주식회사 아즈완

옮긴이 서영
중앙대학교 일어일문학과를 졸업하고 일본 조치대학 비교문화학부 비교문화학과를 수료했다.
재즈 보컬리스트로 활동한 후, 현재 일본 도쿄에서 거주하며 전문 번역가로 활동하는 중이다.
역서로는 《언제나 아름다운 집 인테리어 룰》, 《사랑에 관한 짧은 기억》 등이 있다.

마일드라이너로
쉽고 귀여운 손그림 그리기

초판 1쇄 발행 2023년 3월 10일

지은이 오차
옮긴이 서영
펴낸이 명혜정
펴낸곳 이아소
편집장 송수영
교 열 정수완
디자인 ALL contentsgroup

등록번호 제311-2004-00014호
등록일자 2004년 4월 22일
주소 04002 서울시 마포구 월드컵북로5나길 18 1012호
전화 (02)337-0446 | **팩스** (02)337-0402

책값은 뒤표지에 있습니다.
ISBN 979-11-87113-60-7 13650

도서출판 이아소는 독자 여러분의 의견을 소중하게 생각합니다.
E-mail iasobook@gmail.com